ORIGINAL ENGLISH
LANGUAGE EDITION BY
OXFORD
UNIVERSITY PRESS

音乐人文通识译丛

管弦乐团

［美］D. 科恩·霍乐曼 著

刘 洪 译

U0120671

SMPH &SLAV
上海音乐出版社　上海文艺音像电子出版社
WWW.SMPH.CN　WWW.SLAV.CN

图字：09-2022-0539 号

图书在版编目（CIP）数据

管弦乐团 / [美]D. 科恩·霍乐曼著；刘洪译. – 上海：上海音乐出版社，
2023.9 重印
　（音乐人文通识译丛）
ISBN 978-7-5523-2448-8

Ⅰ．管…　Ⅱ．①D…　②刘…　Ⅲ．交响乐队 – 世界 – 通俗读物　Ⅳ．
J691.3-49

中国版本图书馆 CIP 数据核字（2022）第 189316 号

THE ORCHESTRA: A VERY SHORT INTRODUCTION, FIRST EDITION
Copyright© Oxford University Press 2012
THE ORCHESTRA: A VERY SHORT INTRODUCTION, FIRST EDITION was originally
published in English in 2012. This translation is published by arrangement with Oxford
University Press. Shanghai Music Publishing House is solely responsible for this
translation from the original work and Oxford University Press shall have no liability for
any errors, omissions or inaccuracies or ambiguities in such translation or for any
losses caused by reliance thereon.

书　　名：管弦乐团
著　　者：[美]D. 科恩·霍乐曼
译　　者：刘　洪

项目策划：魏木子
责任编辑：魏木子
音像编辑：魏木子
责任校对：顾韫玉
封面设计：翟晓峰

出版：上海世纪出版集团　上海市闵行区号景路 159 弄　201101
　　　上海音乐出版社　上海市闵行区号景路 159 弄 A 座 6F　201101
网址：www.ewen.co
　　　www.smph.cn
发行：上海音乐出版社
印订：上海盛通时代印刷有限公司
开本：889×1194　1/32　印张：6　图、文：192 面
2022 年 11 月第 1 版　2023 年 9 月第 2 次印刷
ISBN 978-7-5523-2448-8/J·2252
定价：50.00 元

读者服务热线：(021) 53201888　印装质量热线：(021) 64310542
反盗版热线：(021) 64734302　(021) 53203663
郑重声明：版权所有　翻印必究

生活不能没有音乐（代"序言"）

张国勇

哲学家尼采说过：如果没有音乐，生活是没有价值的。中国，随着改革开放不断深入而崛起，经济发展举世瞩目。文化领域的提升接踵而来，各地功能齐全、设施豪华的音乐厅如雨后春笋般兴建竣工，人民文化生活日益丰富，交响乐事业也呈现出生机盎然的景象，在新时代彰显出我们民族的文化自信。

然而，古典艺术不是市场的奴隶，也不是潮流的附庸，如何心沉气净，提升大众文艺欣赏的审美，探索国内交响乐团职业化的深入发展，是亟待突破的课题。上海音乐出版社引进自牛津大学出版社VERY SHORT INTRODUCTIONS系列的7本牛津"音乐人文通识译丛"的出版，恰逢其时。《管弦乐团》作为该系列其中的一本，用多维的视角展现出管弦乐团的发展历程，为探究管弦乐团的构建与转变、创造与传承提供了更为详实的借鉴和参考。

我与本书的译者上海师范大学音乐学院小提琴家刘洪教授相识已久，他工作勤勉自律，治学严谨求实，在本书的翻译过程中力求贴切地再现原著思想。刘洪在繁忙的教学间隙，极尽斟酌，译成本书，体现了一名文艺工作者的社会责任担当。

在此，我真诚地向广大古典音乐爱好者和专业工作者推荐此书——"开卷有益"，相信大家一定会有所收获。是以为序。

目录

插图目录

第一章

爱乐协会

爱乐协会是由演奏家、听众及赞助人组成的本地联盟,旨在为公众交响音乐会提供服务支持。有时,爱乐协会还可能拥有不动产和其他明细资产。与各类市政系统的服务机构一样,早期的爱乐协会像是一个有着公民自豪感的机构,与城市的其他机构——诸如医院、图书馆、游乐场、动物园和公园有着不少相似之处。

在爱乐协会诞生之初,演奏者的身份并没有赞助人重要。从现有的剧院和宫廷乐队中聘请音乐家,在剧院歇业的四旬节(有些地方则是降临节)举行演出,是再简单不过的一场交易了。他们从中获得的补贴,即便只是主要收入之外的象征性补贴,也是令人欣慰的。爱乐乐团的主要任务——今日亦然——是在专门场所举办有偿的交响音乐会。音乐会多为连续性的、季节性的,通常每一期包含六至八场音乐会。无疑,购票者主要是贵族人群,这些人每年都会买下最好演出季的全部票券,并将这种权益传给自己的继承人。

"唯有交响乐才能企及音乐体验的高峰",艾伦·里奇〔Alan Rich〕如是说。在1930~1980年近半个世纪中,交响乐团引领了娱乐

生活的主流趣味。相对于奢华的歌剧——所谓政治寡头们的"玩物"——爱乐协会因其文化受到加冕。它有着更为庄严、崇高的目标，有利于激发智识。进而，交响音乐厅成为生活中公认的高贵场所：聆听交响乐的同时，需配以时髦的衣装、精致的晚餐，最后人们还会购买唱片以及留声机。以上所需花费不大，但魅力无穷。

交响乐团从贝多芬时代——每个弦乐组十二位演奏家，木管、铜管组各两位演奏家，打击乐器组一到两位演奏家的乐团——成长为今日尽显工业实力的超110人的大型乐团。乐团的编制变得更加固定、标准化，象征工业时代最高成就的乐器与维多利亚女王和阿尔伯特亲王时代的装束，无不印证了这一观点。

这一观点掩盖了二十一世纪爱乐乐团的极速现代性问题，即每周上演的古典音乐都会面临的重要问题。事实上，乐团的诸多问题与生俱来：如何（甚至是否）能不断地扩充保留曲目，如何让音乐家获得与他们的才华和长期投入相匹配的社会地位，如何经受住来自内部与外部的竞争。甚至于，人们该如何面对世界秩序的巨大变革？是谁，在聆听？为什么？

2009年9月，在底特律交响乐团演出季的首场演出中，指挥家伦纳德·斯拉特金［Leonard Slatkin］提议乐团背对观众演奏（"演奏家的脸会让听众分心；而面对背影则容易造成视觉疲劳，从而专心聆听音乐"），并将拉赫玛尼诺夫《第二交响曲》缩减至十二分钟长度；甚至省略了斯拉特金斥之为"陈旧乏味"的动机主题，直接从第六小节演奏贝多芬的《第五交响曲》。同年5月20日，由迈克尔·蒂尔森·托马斯［Michael Tilson Thomas］指挥的视频分享网站乐队"油管交响乐团"［YouTube Symphony Orchestra］在卡内基音乐厅登台献演——该乐队成员经线上面试并由观众投票选出。音乐会压轴曲目《药

房》[Warehouse Medicine]则是旧金山交响乐团为下一演出季委约梅森·贝茨[Mason Bates]创作的。作为节目主持人的贝茨拥有"电子音乐"作曲博士学位,他身穿T恤,站在打击乐器组控制一排电子乐器设备。(贝茨随后成为2010~2012年芝加哥交响乐团的驻团作曲家。)如果说斯拉特金对传统的挑战是离经叛道,那么"油管交响乐团"的创举则似乎是不可避免的。以上两次事件均激起人们对艺术音乐意义的深切反思——而这也恰是爱乐乐团最初的意义所在。

乐队问世

在蒙特威尔第1607年创作的歌剧《奥菲欧》中进行伴奏的乐队,不论规模如何,就其复杂程度而言是具有交响性的;乐队包含了两个各有五件乐器的弦乐组、数件铜管乐器(有长号、小号和木管号)、一对竖笛,以及足以装满一马车的键盘乐器、竖琴和鲁特琴等。路易十四在凡尔赛宫的"华丽乐队"[Grande Bande]拥有二十四位皇家提琴手——最上排有六把小提琴,中间三排各有四把中提琴,另有六件低音弦乐器——这也是今天交响乐各弦乐声部人数规模常为十二人或六人的缘故。(长笛、双簧管以及号鼓组合等则置于键盘乐器附近,根据需要进行召集。)让-巴蒂斯特·吕利[Jean-Baptiste Lully]在1652年入驻皇宫,获许建立了一个规模稍小,但更为精致的皇家小弦乐队。

泰勒曼和J.S.巴赫在莱比锡创立的爱乐社[collegium musicum]——"缘于音乐而友善结社"——每周都会召集五六十位音乐家、学生以及专业人士在咖啡店的演奏两次。除了演奏当时流行的由独唱-独奏家、合唱队以及乐队参与的康塔塔之外,巴赫的乐队作品也是同等重要的演出作品。到了巴赫的晚年,乐队音乐会受到

了公众的热切关注,这也促成了莱比锡音乐会协会[Grosse Concert-Gesellschaft]的建立——由本地商人资助在名为"三只天鹅"的酒店成立的协会。

4 　　从十六世纪第一个十年以来,意大利盛行的"佑护运动"[conservatory movement]——对儿童,譬如孤儿等的保护——培养了足够数量的音乐家,从而建立起一个运营良好的演奏者(也包括歌者和作曲者)群体,一个名符其实的生态系统。英国早期的音乐史家查尔斯·伯尔尼[Charles Burney]在1770年曾这样描述拿坡里一家音乐教习所的"欢快与嘲哳"——

　　　　站在第一级台阶上的是小号手,他竭尽全力吹出嘶鸣的声音;第二级台阶上是法国号手,也用同样方式低声吼叫。在排练厅里,孩子们则是各唱各调,七八架羽管键琴、一大堆小提琴以及歌手们聚在一起,大家在不同的调上唱奏着不同的东西。

　　1716年,维瓦尔第被任命为威尼斯圣母怜子孤儿院的音乐总监,他创建的孤女乐团在形制和功能上与法国人吕利的乐团并无二致——但在性别和年龄上,却有着明显的不同之处:"我敢发誓,"法国学者德布罗斯[Charles de Brosses]曾写道,"没有什么比看到一个年轻美丽的白衣修女,耳边插着一串盛开的石榴花,优雅、精准地指挥一支乐队更能扣人心弦了。"在礼拜日和假日的教堂中,维瓦尔第极大拓展了乐队以及有乐队参与的合唱的保留曲目,并衍生出一种"在广大听众面前"演出的"最精致的音乐";"威尼斯所有的贵妇人都齐聚于此,而热衷于此的人也在其中获得身心两方面的极大满足。"

1725年，在大革命前夕，巴黎杜伊勒里宫举办了一系列四旬斋售票音乐会活动，当时称之为"心灵音乐会"[concert spirituel]。听众与报社记者常会因为趣味不同而激烈争辩；查尔斯·伯尔尼曾提到一位名叫M.帕金[M. Pagin]的小提琴家（小提琴家塔蒂尼最出色的学生）——在"心灵音乐会"中，其意大利演奏风格被听众施以嘘声，这成为他退出职业生涯的原因之一。隐匿的利益驱动和公众音乐会的商业垄断足以左右艺术观念。由于王室在1789年后被囚于杜伊勒里宫，原初的系列音乐会也因此戛然而止——但这一年也是完成合唱-乐队样式的宗教音乐向世俗交响乐过渡的关键时刻：在杜伊勒里宫以及各种共济会集会音乐会上（如奥林匹克馆音乐会[Concert de la Loge Olympique]）上演的海顿六部"巴黎"交响曲（第82-87号）一票难求，1785年法国皇后玛丽·安托瓦内特[Marie Antoinette]参加了海顿一部作品的首演，该作史称"皇后"交响曲。

大部分音乐会继续在豪华沙龙中举办。海顿手下曾管理过十八位之多的乐队成员，他们受雇于匈牙利公爵埃斯特哈齐[Nikolaus Esterházy]，被要求举止"审慎、端庄、安静和诚实"，仪容"整洁、着白长筒袜、扑粉、留马尾辫或束发"。乐队通常提供伴宴、礼拜、戏剧配乐以及交响音乐会服务——譬如，海顿在1772年首演的《升F小调第四十五号交响曲"告别"》戏剧性的结尾，便是在提醒公爵该让演奏员们回家与妻儿团聚了。莫扎特等作曲家们从1720年建立的，被誉为"欧洲最佳"的曼海姆宫廷乐队那里，汲取了诸多现代风格手法，包括使用单簧管、渐强技法等。"曼海姆宫廷乐队强奏如电闪雷鸣，渐强如洪涛奔涌，渐轻如溪流远逝，弱奏如春风拂面。"乐队成员一般不超过五十人。

在1791~1792年和1794~1795年间，海顿于伦敦创作并首演了最

后十二部交响曲。这些作品见证了商业与艺术日渐成功的联姻。一位名叫约翰·彼得·所罗门[Johann Peter Salomon]的商人、经纪人，还是一位不错的小提琴家，主办了这些音乐会。"我是伦敦的所罗门，我带您去那儿，"他对在维也纳的海顿说，"明天我们就可以达成协议"。所罗门给英语世界开启了一个强势的音乐空间。海顿亲自赴伦敦出席音乐会一事，很快便引发了热烈评论——"听众的反响几乎达到疯狂"；有评论写道："一周十六场音乐会，对此时尚人士无不期盼"。演出季票被抢购一空，这种商业机制也逐步为人们所接受。

在维也纳，莫扎特和贝多芬个人创作的"专业"音乐会也同样获得成功。这类音乐会常在皇家宫廷剧院，即维也纳城堡剧院举行——剧院建于1741年，毗邻玛丽娅·特蕾莎女王的王宫。莫扎特在搬到维也纳后，每年都会在这里上演作品，譬如在1784年就有三部交响曲、一部钢琴协奏曲、一部钢琴幻想曲和一首管弦乐伴奏的咏叹调在这里演出。同样，1799年3月19日，海顿被用轿子抬到这里，参加了他《创世纪》的首演。1808年12月22日，贝多芬则上演了一套长达四个多小时的节目，首演曲目包括《第五交响曲》《第六交响曲》《第四钢琴协奏曲》，最后是贝多芬本人担任钢琴演奏的《合唱幻想曲》。

早期爱乐团体

1813年1月，将海顿带到英国的所罗门与钢琴家穆齐奥·克莱门蒂[Muzio Clementi]以及其他志趣相投的人，创立了伦敦爱乐协会[Philharmonic Society of London]，成为第一个连续举办音乐会演出季的组织。在1912年成立百年之际，协会更名为皇家爱乐协会，首场音乐会包括了海顿、贝多芬的交响乐。协会还定期邀请外国指挥家在800个座位的汉诺威广场音乐厅指挥常驻管弦乐队。在十九世纪

初，每年包含八场音乐会的演出季极受欢迎，甚至会引发交通堵塞。当时印刷活页上写道："请马车夫下来，将马牵往皮卡迪利大街。"造访者中不乏指挥界的先驱人物，诸如施波尔、柏辽兹，瓦格纳也曾来过，当然还有德沃夏克和柴科夫斯基。

在1802年的圣彼得堡，一个在沙皇时代怀有类似抱负的爱乐协会也开始跃跃欲试，其目的在于焕发人们对新音乐的兴趣，资助音乐家的寡妇和孤儿。首演曲目是海顿的《创世纪》，但最引人注目的是1824年4月贝多芬《庄严弥撒曲》的首次演出。（协会负责人给贝多芬的回信中写道："您的天赋超前了几个世纪。"）直到1917年罗曼诺夫王朝覆灭，协会已举办了200多场音乐会，并成为一座豪华音乐厅的主要拥有者。

由于莱比锡"三只天鹅"酒店音乐会过于"喧闹"，市议会决定授权改造布商协会格万德豪斯［Gewandhaus］，以便举办音乐会；也由此揭示了爱乐社团的核心准则——由公民发起，并有商业力量参与其中。莱比锡具备建立爱乐乐团的理想环境，同时也是成立于1719年的布赖特科普夫与黑特尔音乐出版社［Breitkopf and Härtel］所在地。对此，在《大众音乐报》［*Allgemeine Musikalische Zeitung*］以及随后舒曼的《新音乐杂志》［*Neue Zeitschrift für Musik*］中均有报道和佳评。由于这里很早就是便利的铁路枢纽，门德尔松于1835年接管了格万德豪斯管弦乐团，使其成为德国最好的一支乐队；1843年春天，新的莱比锡音乐学院在格万德豪斯落成开放，门楣上刻着塞内加［Seneca］的名言："真正的喜乐是严肃之事"［*Res severa est verum gaudium*］。

在巴黎，音乐学院大约有80个隶属机构，其中许多教员和优秀的学生共同建立了一个管弦乐队，起初主要致力于贝多芬交响曲的研究，但也为公共提供音乐会服务。（这要追溯到双簧管演奏家古

斯塔夫·沃格特［Gustave Vogt］——一位前拿破仑军乐队成员，他曾把贝多芬喻为“一只不像样的熊”。）巴黎音乐会协会［“Société des Concerts”］通过民主投票选举出指挥和管理员。与其他机构的重要区别在于，该协会完全属于演奏家，且成员为终身制。巴黎音乐学院管弦乐团的音乐会几十年来一直座无虚席，每个演出季门票都会售罄。

维也纳爱乐乐团于1842年成立，当时借鉴了巴黎的体制：由乐团成员管理并自主选择指挥。在爱乐乐团成立前成员便已存在，维也纳歌剧院的音乐家会在音乐季期间转为维也纳爱乐乐团成员。自1812年以来，维也纳一直受益于“音乐之友协会”（Gesellschaft der Musikfreunde，或简称“乐友协会”，其前身是“贵族女士促进善与益协会”）举办的各类“启蒙”活动。协会创始人包括宫廷作曲家安东尼奥·萨列里［Antonio Salieri］，银行家之妻、犹太才女范妮·冯·阿恩斯坦［Fanny von Arnstein］、奥地利著名知识分子以及著名指挥家伊格纳齐·弗朗茨·冯·莫泽尔［Ignaz Franz von Mosel］。他们很快推动了一系列音乐会，建立了维也纳音乐学院、清唱剧协会（即今天的维也纳爱乐合唱团）以及一座图书馆。在1870年，还落成了镌刻着这些创始人大名的著名音乐厅——维也纳音乐协会大厦［Musikverein］。当然，这些成就并不影响鲁道夫大公［Archduke Rudolf］——这位皇帝的弟弟和贝多芬的学生成为一名艺术赞助人。

同年，即1842年，美国首个交响乐团在纽约成立，58位乐团成员为139名订购客户提供一个乐季10场的音乐会服务。每位乐手的乐季收入为25美元，音乐季结束后乐团还会有少量盈余，以及15首序曲、8首交响曲和3首其他作品的“音乐曲库”进账。在纽约爱乐乐团成立后的一百年里，只在1865年获悉亚伯拉罕·林肯遇刺后，取消过一场

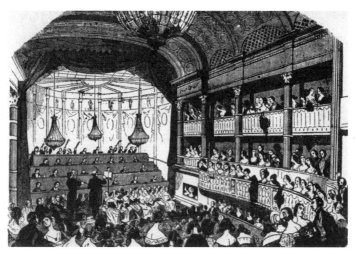

1.巴黎音乐学院管弦乐团1843年4月在其音乐厅的演奏会，哈伯内克［Habeneck］用小提琴弓指挥，合唱团位于乐队之前。

音乐会。

　　不久后的1882年，在大量公共资助与合作代理人体制推动下，柏林爱乐乐团［Berlin Philharmonic］由私人团体转型为集体制。乐队成员继续通过集体面试选出他们的演奏家和指挥。例如在1999年，英国指挥家西蒙·拉特尔［Simon Rattle］就是由该团129名成员在一个严密过程如同教皇会议的选举中被选为指挥的。

　　与之明显反差的是，成立于1881年的波士顿交响乐团［Boston Symphony Orchestra］乃是其创始人亨利·希金森［Henry Higginson］的"一人之作"。希金森在美国内战时曾为联邦军队服役，后来通过家族经纪生意营生。他扬言，要在波士顿建立一个新的交响乐团，为公众提供"物美价廉"的产品——整个过程都由他严格把控，以确保

9

该组织能与"伟大的德国乐团"相媲美。他负责所有的雇佣和解雇事宜,并以此弥补赤字——这让他得以随心所欲地放纵自己,满足自己对现代音乐和"极端现代指挥风格"的厌恶。在他领导乐团期间,盲目推崇德国人,第一次世界大战期间,不可一世的普鲁士指挥家卡尔·穆克[Karl Muck]和38位德国音乐家,让乐团陷入了一场忠诚危机,苦不堪言的反对者们联系乐团成员,使波士顿交响乐团成为最后一个建立工会的重要乐团。(很快法国演奏家随后大行其道,仅法国指挥家就有三人——皮埃尔·蒙特克斯[Pierre Monteux]、亨利·拉波[Henri Rabaud]和查尔斯·蒙克[Charles Munch],以及从巴黎来到波士顿的俄国人谢尔盖·库塞维茨基[Serge Koussevitzky]。)尽管如此,希金森的理想仍出于善意——对他而言,乐团一种信仰,而不是一种公民或个体提升的途径。

10

主要乐团建立年表及驻团地		
年份	乐团	驻团地
1781	莱比锡格万德豪斯管弦乐团	(第三)格万德豪斯(布商)大厦(1981)
1808	法兰克福博物馆协会音乐会	法兰克福老歌剧院[Old Opera House;1880]
1813	伦敦皇家爱乐协会	筹建但未入驻具体音乐场馆
1815	亨德尔与海顿协会,波士顿	波士顿交响音乐厅(1900)及其他波士顿的历史性建筑
1828	巴黎音乐学院音乐会协会[今巴黎交响乐团]	巴黎普莱耶尔音乐厅(1927);后由巴黎爱乐乐团入驻;拉维列特公园(2014)

年份	乐团	驻团地
1842	纽约爱乐乐团	艾弗里·费舍音乐厅（林肯中心的爱乐音乐厅，1962）
1842	维也纳爱乐乐团	维也纳金色大厅（1870）
1880	圣路易斯管弦乐团	鲍威尔交响音乐厅（1925）
1881	波士顿交响乐团	波士顿交响音乐厅（1900）
1882	柏林爱乐乐团	柏林爱乐音乐厅（1963）
1882	圣彼得堡爱乐乐团	圣彼得堡爱乐协会音乐厅（1839）
1888	阿姆斯特丹皇家音乐厅管弦乐团	阿姆斯特丹皇家音乐厅（1888）
1891	芝加哥交响乐团	芝加哥交响音乐厅（1904）
1900	费城管弦乐团	基梅尔中心威瑞森音乐厅（2001）
1904	伦敦交响乐团	伦敦巴比肯中心（1982）
1911	旧金山交响乐团	路易丝·M.戴维斯音乐厅（1980）
1918	克利夫兰管弦乐团	赛佛伦斯音乐厅（1931）
1919	洛杉矶爱乐乐团	沃尔特·迪士尼音乐厅（2003）
1926	东京NHK交响乐团	东京NHK音乐厅（1972）
1930	BBC交响乐团	伦敦巴比肯中心（1982）
1936	以色列爱乐乐团［原巴勒斯坦交响乐团］	特拉维夫曼恩礼堂（1957）
1937	NBC交响乐团（1954年解散）	NBC 8-H演播室，纽约洛克菲勒中心（1933）

年份	乐团	驻团地
1959	圣马丁学院乐队	圣马丁教堂, 伦敦特拉法加广场 (1724)
1987	新世界交响乐团	新世界中心太阳信托大厦, 迈阿密海岸 (2011)
1999	西东合集管弦乐团	旅行场馆; 西班牙塞维利亚
2009	"油管"交响乐团	卡内基音乐厅 (2009), 悉尼歌剧院 (2011)

爱乐协会与"美好时代"

13

十九世纪八九十年代对于管弦乐队而言, 就像十八世纪八九十年代对于音乐的古典时代一样, 充满各种发展机会、不可抑制的需求和取之不尽的财富。勃拉姆斯的《第三交响曲》《第四交响曲》、马勒的前四部交响曲、弗兰克的《交响变奏曲》和《D小调交响曲》以及爱德华·埃尔加的《"谜语"变奏曲》均出于此时。指挥家、独奏家和编制齐全的管弦乐队纷纷展开历史性巡演; 柴科夫斯基来到纽约, 指挥卡内基音乐厅的首场音乐会。那些非传统音乐中心的城市也开始向现代管弦乐队和演出场馆进行投资。墨西哥国家交响乐团的成立可追溯至1881年。随后不久, 利马爱乐协会 [Lima Philharmonic Society] 于1907年开始举办管弦乐音乐会。1900年则见证了费城交响乐团的成立以及波士顿交响音乐厅的开幕。

移民美国的西奥多·托马斯 [Theodore Thomas] 是管弦乐队筹建方面的重要人物——他在1891年创立了芝加哥交响乐团, 并领导该乐团直至1905年去世。托马斯随父母从德国移民至美国, 13岁加入

美国海军乐队，20岁前曾任职于纽约爱乐乐团。他精通指挥技法，与欧洲名家一起——尤其是与李斯特齐名的西吉斯蒙德·塔尔贝格［Sigismond Thalberg］——完成了美国东西海岸巡演，并在此经历的基础上创建了西奥多·托马斯管弦乐团（1862年）。该团也进行了大范围巡演：从纽约大本营出发，乐团在费城、圣路易斯、辛辛那提和密尔沃基等地开展了系列演出。1871年10月，在芝加哥发生大火的次日，乐团仍在芝加哥进行了音乐季的首场演出。托马斯长期指挥纽约爱乐协会和布鲁克林爱乐协会，以及辛辛那提五月音乐节的交响音乐会——在那里曾短暂担任过音乐学院的系主任职务。1889年，他受芝加哥商务代表的邀请来到芝加哥。

　　从第一次世界大战结束到大萧条之前，美国的音乐事业获得了蓬勃发展。克利夫兰、底特律和洛杉矶等地的交响乐团极大拓展了音乐版图——这些团体都是在战后数月中成立的。为争取顾客，大型音乐公司在唱片店和广播中展开竞争。在美国，无线电虽在理论上为民众所有，实际却把控在大企业手中。在世界其他地方，国家广播服务为各地创建了全职的乐团，包括英国广播交响乐团［BBC］、德国广播交响乐团（分为东部、西部、北部和东南部），法国广播交响乐团，澳大利亚广播交响乐团，以及加拿大广播交响乐团。乐团成员数大约增长了四倍。

　　劳伦斯·W·莱文［Lawrence W. Levine］在其影响深远的《美国文化等级制度的出现》[1]一书中，曾用"正统格调"［"highbrow"］一词刻画交响乐团。艺术音乐的神圣化已然形成，管弦乐队便自然成了旗手。

1. Lawrence W. Levine: *Highbrow /Lowbrow: The Emergence of Cultural Hierarchy in America*, 1988.

比棒球规模更大

交响乐的"大繁荣"岁月始于二十世纪三十年代,约持续50年之久。美国音乐评论家维吉尔·汤姆森[Virgil Thomson]曾在一篇1953年的文章中,列举了美国人闲暇生活的消费数据。其中,全美消费者为交响乐支出了4500万美元(在"剧院门口"购买了3亿张门票),在棒球上花了4000万美元,在赛马和赛狗上花了3800万美元,在职业橄榄球方面花了900万美元。此外,每年还要在古典乐唱片上花费6000万美元。为此,汤姆森统计了美国共计938个交响乐团。总而言之,音乐(包括教学、演奏、乐器制造)行业成为美国第六大工业,仅次于汽车业,位居钢铁业之前。

15

> ### 评论集锦
>
> **阿姆斯特丹:皇家音乐厅管弦乐团** 由于大厅本身温暖、亲切的音响效果,演奏者可以轻松演奏。细腻、微妙的弦乐音色被誉为如银色或天鹅绒一般。乐团长期与布鲁克纳和马勒的交响乐相联系。打击乐器组娴熟老练。
>
> ——聆听马勒:《D小调第三交响》第一乐章
>
> 指挥:伯纳德·海廷克[Philips, 1966]
>
> **柏林爱乐乐团** 展示出撩拨人心、极度凝练的诠释,这缘于赫伯特·冯·卡拉扬的指挥风格——在弓触弦之前,左手颤音就已开始。铜管乐洪亮、低沉。
>
> ——聆听西贝柳斯:《第五交响曲》第三乐章
>
> 指挥:赫伯特·冯·卡拉扬[Deutsche Grammophon, 1965]

芝加哥交响乐团　"芝加哥铜管"雄浑伟岸，技巧完美！这要归功于指挥家弗里茨·莱纳[Fritz Reiner]、小号首席阿道夫·赫塞思[Adolph Herseth]以及大号演奏家阿诺德·雅各布斯[Arnold Jacobs]。乐迷称之为"职业管弦乐队中最令人惊叹的铜管乐队"。芝加哥一直是铜管乐专业学生的首选之地。

——聆听理查德·施特劳斯：《查拉图斯特拉》

指挥：格奥尔格·索尔蒂[Decca, 1975]

克利夫兰管弦乐团　技术完美，对音响力度对比专注细致，通透的管弦乐队和精致的欧洲音色。塞尔在排练中，把对作品解读的细微之处传达给了演奏家，在这张令人印象深刻的专辑中，各种招牌式的特色都能听到。

——聆听德沃夏克：《B大调斯拉夫舞曲》Op.72, No.1

指挥：乔治·塞尔[Columbia（现为"索尼古典"），1965]

伦敦交响乐团　作品解读生机勃勃、性格外向，拥有著名的独奏家（长笛演奏家詹姆斯·高尔威，单簧管演奏家葛凡斯·德·裴耶；圆号演奏家巴瑞·塔克维尔）。乐团对客席指挥家有很强的适应性。伦敦交响合唱团电影配乐（《勇敢的心》《哈利波特》等）。

——聆听埃尔加：《杰隆休斯之梦》第一部分结尾，

"出发吧，圣徒的灵魂，以天使和大天使的名义前进"

指挥：科林·戴维斯[LSO Live, 2006]

费城管弦乐团　不留痕迹的弦乐分句（"费城之声"和"那些

16

> "绝妙"的费城演奏家")。据说这种音色是对费城音乐学院(乐团原址)干涩音响的技术回应;一定程度上,这是通过换弓过程中微妙的重叠来完成的。
>
> ——聆听柴科夫斯基:《E小调第五交响曲》Op.64
> 第三乐章"圆舞曲",指挥:里卡多·穆蒂[EMI, 1992]
>
> **维也纳爱乐乐团** 维也纳的乐器举世无双。维也纳双簧管和旋阀铜管乐器工艺极为精致。弦乐所特有的音色属于乐队,而非演奏者个人,因此可以代代相传。音响的纯粹与传承,长期以来也被归于欧洲白人男性音乐家的性别与种族的纯净。
>
> ——聆听贝多芬:《A大调第七交响曲》Op.72,第三乐章
> 指挥:卡洛斯·克莱伯[Deutsche Grammophon, 1976]

这种繁荣也体现在国际性方面。多数老牌欧洲乐团几年不到便从二战的废墟中恢复元气,赞助商与政府都迫切地开展文化项目,以证明一切回归正常。很久以前,在北非及上海、香港等地,根据欧洲模式建立的交响乐团便已在这些城市中兴起。到了二十世纪五十年代,亚洲涌现出一些不错的乐团,譬如北京的中央交响乐团(1956年)、首尔爱乐乐团(1957年)等。东京在NHK(广播)交响乐团(1926年)基础上,又拓展了6个以上的专业乐团;这座城市具备伟大音乐之都的各种传统特征——音乐厅、音乐节和音乐学校。二十世纪七八十年代,亚洲市场对交响乐的渴求几乎无法抑制。

然而从二十世纪末进入新千年,情况变得危机四伏——影响与冲击来自多方面,譬如城市人口结构变化、电子产品泛滥、只接受传统

曲目的老年观众等。乐团奋起反击，蹒跚前行，在不愿失去乐团的民众支撑下，在新的道路上生存了下来。毕竟，与机场和体育馆一样，音乐中心关乎民众声望。管弦乐队一如既往是居民的主要同伴。

　　问题仍在于如何适应。管弦乐队及其古典乐，是否已然成为西奥多·阿多诺［Theodor Adorno］所谓"退步的聆听"，被公司决策人士的莽撞意志所把控？抑或是任由音乐播放器或互联网把管弦乐队置于个人的乐曲播放列表中？

第二章

演奏家

　　音乐是一份不够稳定的职业。管弦乐演奏家既是艺术家,也是工匠,且两者不易调和。在乐队史中,演奏家的报酬多来自于薪水或零散的工钱,而且往往要面对多位雇主。乐队的等级制度相当正式,并长期存在,带有欧洲封建体制的明显烙印。各种"不平等"也存在于音乐本身,譬如在海顿、舒伯特的作品中,小提琴家几乎要参与每一小节的演奏,而小号演奏家可能只需吹奏几个音。大量的工作是重复性劳动。在大型管弦乐队中,三分之一的演奏家会在音乐会上短暂停止演奏。管弦乐队的事务管理和具体演奏之间常常混淆不清。

　　舞台上的几十位演奏家合作产生了声波运动。他们之所以能有资格登台,是因为经过了严格的舞台训练与苛刻的面试。他们会因为繁重的演出而疲于奔命,但不至于像漫画家夸张的那样"不堪"。良好的合作演出是一种"协调"的结果,一部作品无论是演奏一次还是上百次,演奏家都需要头脑敏锐,作出瞬间反应。

　　在2010~2011年,工期为52周的美国交响乐队成员基本工资约为10万美元,当然,顶级乐团的工资更高,不过演出季较短时则会大幅

下降。每次出工报酬多为200美元，甚至更少——因此，我们把这样的收入乘以两、三次排练，以及一、两场音乐会，就可算出一周的工资。正因如此，乐队演奏家很懂得如何处理好个人教学和长途演出之间的关系。（还有一种在多个乐队中演奏的音乐家，被称为"自由职业交响乐团"成员。）有的人演奏早期音乐，有的则关注新作品或室内乐，这让乐队演奏家们具有了百科全书式的风格驾驭能力和艺术素养。

音乐家常为世家子弟，因为通常会有家庭因素影响。比利时的托尔贝克[Tolbecques]在巴黎音乐学院乐队成立之初，便把四个孩子送到那里寻找前途。家族中的奥古斯特·托尔贝克[Auguste Tolbecque]是杰出的古小提琴修复专家。英国演奏家丹尼斯·布雷恩[Dennis Brain]因推广莫扎特的圆号协奏曲而闻名，其祖父、父亲和叔父都是职业圆号演奏家（哥哥是双簧管演奏家）。在美国，老约翰·科里利亚诺[John Corigliano Sr]是纽约爱乐乐团首席，小科里利亚诺是著名的交响乐作曲家（代表作有1991年的《第一交响曲》、1999年的《红色小提琴》电影配乐）。同样，自2009年起担任纽约爱乐乐团指挥的艾伦·吉尔伯特[Alan Gilbert]也成长于类似环境——他的父亲迈克尔·吉尔伯特[Michael Gilbert]与母亲武部洋子[Yoko Takebe]都在乐团工作。妹妹詹妮弗·吉尔伯特[Jennifer Gilbert]是里昂交响乐团首席。老吉尔伯特还经营着一家"英雄乐团"[Ensemble Eroica]。该乐团位于孟菲斯，面向整个田纳西州西部地区推广古典音乐。

师承谱系方面亦然。竖琴的演奏技艺可以追溯到卡洛斯·萨尔塞多[Carlos Salzedo]、马塞尔·格兰德詹尼[Marcel Grandjany]以及一些法国演奏家，这就像芭蕾舞艺术可以在拿破仑宫殿的练功房扶杆上找到历史印记一样。美国中提琴演奏学派之所以闻名于世，是因为

柯蒂斯音乐学院汇集了路易斯·贝利［Louis Bailly］和威廉·普里姆罗斯［William Primrose］这般人物——此二人都是移民。后继者中，约瑟夫·德·帕斯奎尔［Joseph de Pasquale］离开了波士顿交响乐团，来到费城管弦乐团和柯蒂斯交响乐团；而帕斯奎尔的继任者罗伯托·迪亚兹［Roberto Díaz］后来成为柯蒂斯的总裁。迪亚兹拥有一把"普里姆罗斯"中提琴（阿玛蒂家族的安东尼奥与吉罗拉莫兄弟［Antonio and Hieronymus Amati］约在1600制作），并录制了普里姆罗斯最受欢迎的曲目：李斯特的《钟》［La Campanella］、巴西作曲家维拉-洛博斯［Villa-Lobos］的《巴西的巴赫风格》第5号［Bachianas brasileiras No.5］以及比才的柔板，选自《阿莱城姑娘》［Naxos 2006］。

在为乐团、歌剧院而建立的音乐院校中，音乐家学习乐器技巧与传统知识。现代课程中还包括职业管理与职业伤病预防等内容。毕业生积极面试，步入职业生涯。如今管弦乐团的招聘多为"盲试"，即至少会在前几轮中，要求应试者在幕后演奏，音乐总监、经理和乐队代表构成评审组，对演奏的规定曲目评分。这种形式很大程度上消除了指挥的独裁、各种赞助商的影响，以及演奏家–教师对学生的偏向。鉴于选拔的公平性，工会也逐步放松了长久以来对海外应试者的抵制。

演奏家须先签订试用合同，之后通过评审才能获得终身职位——通常需要其他演奏家的投票。一般来说，乐队演奏家的职业生涯会持续25年到30年。

职业演奏家最核心的需求是获得一件适手乐器。优质的管乐器起价至少3000美元，竖琴则要1.25万美元以上。海克尔大管［Heckel basson］起价2.2万美元。适用于乐队演奏级别的弦乐器均在5万美元以上，这还不包括弓和琴盒。十九世纪巴黎制琴师甘德［Gand］与伯

纳德尔［Bernadel］的小提琴，售价为2.5万美元。2010年，一把1765年的尼科洛·阿玛蒂［Nicolò Amati］小提琴曾以57.6万美元的价格售出；另一把1865年法国小提琴也在纽约以21万美元售出。几乎每位乐队演奏家都会拥有多件乐器。

2003年，新泽西交响乐团从一位企业家——赫伯特·阿克塞尔罗德［Herbert Axelrod］的收藏品中购买了30件珍贵弦乐器，其中包括斯特拉迪瓦里［Stradivarius］的几件作品。这些"黄金时代"的藏品不仅能改善乐团音色，还将吸引艺术家、赞助商和捐赠者的目光。指挥家尼姆·雅尔维［Neeme Järvi］之所以到该团工作，部分原因便于此。但很快，这些乐器的估值、真实性与合法所有权遭到了质疑，但最终，人们仍确定其价值约为1700万美元。之后，这些乐器以2000万美元的价格卖给了投资银行，银行同意让新泽西交响乐团的音乐家使用其中大部分乐器，使用期限一直到2012年。

民主

纵观历史，爱乐协会发起人多为"启蒙运动"的后代。他们想当然地认为，理想的治理应通过成员投票来实现。因此，他们用体制与章程规范了协会的年度会议、纠纷解决方法等事项。其他一些条文，则对人员（包括售票员）职责、委任程序及法定退休年龄进行了规定。协会成员一般享有免费或收取少量费用的权利，可以参与各类音乐会的管理工作。

随着交响乐团的普及和世俗化，乐团还增加了一些非音乐家员工，譬如律师、医生或场记等。在巡演或每一周常规工作的同时，管理人员逐渐发现，自己不得不脱离演奏音乐的核心职责；因此，至二十世纪中叶，几乎每个管弦乐团都配备了一位职业经理人。音乐家

从原本选民、股东的身份，变为普通员工。

长久以来，乐团成员常常因社会慈善活动而聚在一起。如早期的公共音乐会就是为了筹集养老金和孤寡基金。海顿《创世纪》的演出，为的是给当地音乐家遗孀基金会募集资金；1822年在伦敦成立的"不列颠及外国音乐家协会"，其宗旨便是"为生病的成员提供救济，帮助因年老或灾难而无法从事职业工作的人，以及在本会成员、成员妻子去世时给予一定抚恤金"。在许多城市中，参与行会是必经之路；通常来看，演奏者也多为学徒、打工者或手艺大师。

性别与种族

直至二十世纪末，欧洲白人男性音乐家都是行业主导。女性竖琴手虽在乐队中能谋取一席之地，但并非正式成员。之后，有色人种开始引人注目，并由于异国背景而受到欢迎。除了少数例外，大部分管弦乐团宁愿跟随，也不愿领导社会变革；由此可见随着时间的积累，他们正变得多么保守。

女性步入乐团，其过程始于美国中西部。克利夫兰管弦乐团在1918~1919年首场演出季开始便有了女性成员。1952年，多里奥·安东尼·德怀尔［Doriot Anthony Dwyer］被任命为波士顿交响乐团首席长笛手。当时的报道毫无品味，令人窒息：《泰晤士报》形容其为"自信活泼、带有酒窝"；《斯普林菲尔德晨报》［Springfield Morning Union］则将其描述为"30岁，很漂亮"。《波士顿环球报》以"女子摧毁波士顿交响乐团"为标题，文章写道这位新任长笛首席"穿着得体，并不追求华丽，但口红涂得很好，颜色恰到好处。"

23

十多年后，指挥家伦纳德·伯恩斯坦［Leonard Bernstein］选中了低音提琴家奥林·奥布莱恩［Orin O' Brien］，以挑战纽约爱乐乐团的

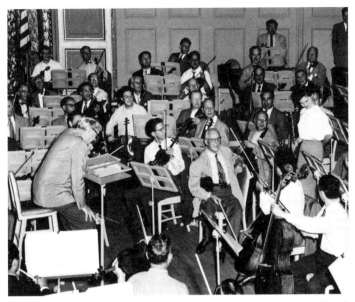

2.1952年10月,长笛首席演奏家多里奥·安东尼·德怀尔被介绍给波士顿交响乐团成员,她是该团仅有的两位女性演奏家之一。

性别限制。当时一位记者的报道如下："奥布莱恩小姐的曲线就像她演奏的低音提琴一样。"

在柏林和维也纳,需要更长时间来突破性别阻力。在柏林爱乐乐团1982~1983年演出季,赫伯特·冯·卡拉扬打算邀请单簧管演奏家扎比内·迈尔[Sabine Meyer]作为乐团首位女性成员,但试用期结束后,原有乐团成员对她留任的投票结果是4票赞成,73票反对。她无法"留下来",理由是音色与别人不协调。迈尔后来成为少数能进行音乐会巡演的木管演奏家之一。

二战结束半个世纪后,维也纳爱乐乐团"以难以置信的直白"高 24

调宣传了其立场，即种族、性别的"纯洁性"乃是该团艺术优越性之根本。"（男性）掌握着与音乐作品、音色相关的秘密，就像在澳大利亚土著和印度文化中，男性可以演奏某些乐器，但女性不行。"

对女性的接受，是在"用我们现有的共同感受做赌注"。

"怀孕带来的问题。这会带来混乱。"

"她们会分散男人们的注意力。当然不是老女人。没人会在乎这些老家伙。这里是指年轻女性。在修道院也有同样的问题。"

"维也纳爱乐乐团也绝不会接受一个日本人，或长相类似的人"因为这将"从外表上引发对维也纳文化高贵性的质疑。"

1995年，美国和英国乐团中的女性比例约为33%，而在德语国家仅为前者的一半。女性比例最高的乐团往往收入较低。在2009年，美国大部分重要乐团的女性比例约为33%，伦敦爱乐和波士顿交响乐团约为25%，柏林爱乐乐团为14%。维也纳爱乐垫底，乐团只有一位女性竖琴演奏家夏洛特·巴尔茨雷特[Charlotte Baltzereit]。"这件乐器位于乐队的边缘，"维也纳人认为，"这不会影响乐团的统一性"。

低音提琴家奥尔蒂斯·沃尔顿[Ortiz Walton]——后来成为非裔美国人研究领域的领导者——在布法罗[Buffalo, 1954年]和波士顿[Boston, 1957年]努力打破种族障碍，他迫使董事会承诺，在巡演中，如不能与同事同住一家宾馆便可取消演出。1970年，费城交响乐团指挥尤金·奥曼迪任命了两名二十多岁的非裔美国人：雷纳德·爱德华兹[Renard Edwards]和布克·T.罗[Booker T. Rowe]。（费城交响乐团该乐季有107名演奏员，起薪15000美元。）"选择他们完全是因为其音乐才华"，奥曼迪说。在公开场合奥曼迪似乎并不强调种族问题，但在幕后却极其较真。费城的动机几乎可以肯定来自纽约。同样较

真的还有伦纳德·伯恩斯坦,他曾在纽约人权委员会1969年一桩歧视案中作证——该团大提琴手厄尔·麦迪逊[Earl Madison]、J.阿瑟·戴维斯[J. Arthur Davis]起诉了纽约爱乐乐团。尽管陪审团对雇佣演奏员学生作为临时演员和替补的歧视性做法表达了谴责,但最终还是做出了有利于爱乐乐团的裁决。1969年,纽约爱乐还有一位非裔美国人——小提琴家桑福德·艾伦[Sanford Allen];到了2009年,连一个也没有了。

工会

恰如中世纪的行会,管弦乐团的音乐家们也会彼此联合,维持区域性和跨欧洲的同行业联系。音乐家组织提出了有利自己的工资标准和福利待遇,很早便就表演权和外国人竞争等方面表明立场。慈善机构与互助协会通常建在当地,主张其成员在权利和资格方面的社会平等。1896年,美国劳工联合会[AFL]对美国音乐家联合会[AFM]进行了人员管理审查,后者初建时约有3000名成员。

美国音乐家联合会在芝加哥詹姆斯·佩得里洛[James Petrillo]的领导下,开始捍卫音乐家的权利——但主要限于在古典音乐领域之外。赫赫有名的佩得里洛由此被贴上诸如才华横溢、恶棍、匪徒或共产主义者等名号。他最有名的行动是1942~1944年(即战争期间)就唱片版税问题召集音乐家进行罢工。美国爵士乐权威杂志《正拍》[Down Beat]在1942年8月1日的标题为:"今天所有的录音都停止了。""佩得里洛坚称,录音行业毁掉了美国音乐家联合会60%成员的工作,他即将为此展开行动。"1948年,唱片公司遭到二次罢工,其和解协议创立了对美国古典音乐家产生直接影响的"唱片工业音乐表演信托基金"[Recording Industry Music Performance Trust Fund]。

26

通过各种巧妙机制，唱片利润经由工会渠道回流给音乐家，作为其现场公演服务的报酬。

尽管美国音乐家联合会取得了成功，但在管弦乐团的音乐家们中并不受待见。管弦乐团的音乐家们更倾向于由演奏家作为代表，而不是联合会在当地的官方代表与乐队进行谈判。为解决这个问题，1962年音乐家们又组建了国际交响和歌剧音乐家联盟［ICSOM］。当时美国约有4000名乐团演奏家，以及51个加入了音乐家联合会的管弦乐团。ICSOM在线上和一本名为《敞亮》（"Senza Sordino"，即乐谱中"去掉弱音器"的术语）的行业杂志上，公布了其乐团成员的合同信息。1982年，区域性乐团演奏者协会［ROPA］也以类似的方式成立。

管弦乐团的音乐家们仍然保持了坚实、强有力的结盟关系。工会在提高薪水、解决歧视行为方面获得了公认的成就。尽管如此，作为艺术家、音乐家代表，工会在业界内外仍有关于其合理性的激烈争论。"对于像我祖父那样的矿工来说，工会是有意义的"，共和党博客作者戴维·弗拉姆［David Frum］写道——他曾在2011年提出，底特律交响乐团的演奏家与"美国总工会"的关系是"明显荒谬"的。但为了更好的生存，音乐家必须进行长期的权益斗争，就像人们争取在百老汇、伦敦西区剧院乐池保留现场乐队的行动那样。"让音乐活下去"——这是眼下英国音乐家联盟的口号。

雇佣协议

在现代的雇佣协议里，通常包含以周为单位的演出季基础薪资：如在达拉斯，52周的基本工资是9万美元；在圣路易斯，43周为8.1万美元；在俄勒冈州，38周为4.3万美元。"电子媒体保障条款"是在工资基础上增补的一项津贴，用于补偿通过无线电或唱片分发音乐家作品

的情况（无论是否发生）。自2009年以来，美国公布的已批准的协议细则是一份令人警醒的目录，记录了乐团乐季的减少和福利的大幅缩水，乐团高管们努力调和着可怕的财政赤字和不断下降的捐赠数额之间的矛盾。夏洛特交响乐团［Charlotte Symphony Orchestra］在解释2009年9月为何未能履行合同时，列举了如下理由：

> 经济衰退，大额捐赠缺失、捐助过少，年预算为800万美元，但累计赤字逾300万美元。此外，"艺术与科学理事会"削减了超过100万美元的拨款，致使乐团本季度面临进一步亏损，卡罗莱纳歌剧院推迟了秋季演出，县立学校系统取消了小学生艺术实地考察。歌剧和教育演出活动的减少，导致乐队缩短了三周的工作时间。

当时，乐团糟糕的财务情况几乎是全球性的，音乐家们根本无法接受相关协议。除了罢工，人们别无选择。克利夫兰的乐团罢工持续不到一天；西雅图的罢工虽被批准，但音乐家们在罢工前就已经接受了和解。而2010~2011年，底特律的情况导致了长达6个月的乐团罢工。

艺术工作者的罢工令人伤感，这让我们意识到残酷的生活现实——比如，普通艺术家的工作酬价相对较低——并且似乎是以牺牲捐献者以及公民支持者为代价的。"如果我们失去了底特律交响乐团，我们就失去了底特律"，一位钢琴教师悲叹道。即使是短暂罢工，演奏员们也会因此地位不保。如果乐团倒闭，等待他们的将是没有邀约。夏威夷在十年内曾有过两次"失去"职业交响乐团的经历；2011年4月，一个"交响乐调研委员会"买下了檀香山交响乐团的资产，并

28

与该团的演奏家们达成了一项为期三年的协议,其中包含大量需要观望的内容。2011年的大部分时间里,里约热内卢历史悠久的巴西交响乐团——该团曾与著名指挥家埃莱亚萨·德·卡瓦略[Eleazar de Carvalho]有过长期合作——由于劳资纠纷而被迫中止运营;当时管理层要求演奏员接受"绩效考核",作为"艺术提升与发展过程的一部分",以建成一个"伟大的管弦乐团"。这场斗争也受到了全世界交响乐团工会和管理层的密切关注,对这一群体造成了普遍性打击,包括音乐季被取消和民众普遍不满。

英国则与上文那些工会的做法形成了鲜明反差(除了国有的BBC交响乐团及其兄弟乐团),自二十世纪五十年代以来英国几乎没有管弦乐音乐家签过长期合同,职前协议代替了长期合同。2007年,英国音乐家联合会[Musicians Union]的一份管弦乐队薪酬报告"读起来十分凄凉",报告写道"没有什么吸引力,演奏家们没有多少薪酬,没有时间做其他事情",管弦乐团的演奏家们疲于奔命。皇家利物浦交响乐团一名成员的年收入约为2.4万英镑(合3.6万美元),远低于英国全职工人的平均收入。在欧洲其他地方(包括英国广播公司),大部分管弦乐团都在某种程度上由国家控制。虽然演奏家可以享受欧洲公务员的特权和保障,但与教师、交通工人和邮局等部门一样,仍不停遭受着各种冲击和影响。

乐团总要操心各种问题:从年轻演奏者过剩——仅印第安纳大学雅各布音乐学院,每年就有12名长号专业毕业生——到全新的艺术医学问题,诸如"重复性压力综合症"[repetitive stress syndromes]、听力受损预防等音乐家职业病。演奏者的长期职业发展与满意度也是一个充满争议的话题,人们对此提出过不少有趣的想法,譬如带薪休假、与国内外其他管弦乐团交换位置等。此外还有一些麻烦,如各家

航空公司对在客舱携带乐器的政策问题。作为2011年美国联邦航空管理局［FAA］重新授权法案的一部分，美国参众两院专门对此通过了多语言版本的法案，认为大多数管弦乐器都可以放在机舱头顶的行李舱中，或已经购票的座位上。

音乐家学会了将不确定因素转化为机遇的诀窍。小提琴家佐莉亚·弗利扎尼斯［Jorja Fleezanis］退休前曾在旧金山交响乐团、明尼苏达交响乐团的前几排座位工作了很长时间。她把自己的职业生涯——长期以来与音乐大师们面对面生活的机会——视为天赐的礼物。她提醒我们，她的位子曾是这所房子里最好的位子。离开乐团后，她成为了印第安纳的一名教授，打算在那里展示她幸福的管弦乐团生涯。"关键不在于（学生们）能找到多少职位，而在于如何成为专业领域的好公民。"

第三章

场馆

只有极少伴随音乐会诞生的场地仍在使用。莱比锡历史悠久的格万德豪斯音乐厅于1884年被第二代音乐厅替换，之后又毁于1944年2月的盟军轰炸。汉诺威广场音乐厅在1900年被拆除。巴黎音乐学院音乐厅，贝多芬曾在这里向巴黎人展示自己的作品，柏辽兹的《幻想交响曲》也诞生于斯，如今为国立戏剧艺术学院所用；虽然恢复了十九世纪四十年代的总体外观，但人声声效被大大削弱，令人惊叹的声学效果也随之消失。

跻身十九世纪后期市政建设伟大成果的四大音乐厅包括维也纳金色大厅（1870年）、阿姆斯特丹音乐厅（1888年）、卡内基音乐厅（1891年）和波士顿交响音乐厅（1900年）。另外两个进入排名前十的典型建筑是皇家歌剧院（Schauspielhaus, 1821年改名为柏林音乐厅）和布宜诺斯艾利斯的科隆大剧院（Teatro Colón, 1908年）。它们的声誉很大程度上取决于它们的音响效果，这是通过观众、表演家的满意度以及越来越多的科学手段来衡量的。不论在地理上还是历史上，它们都是不变的文化地标。

　　有些场馆的声学效果绝非完美，但同样令人心醉神迷——譬如圣彼得堡爱乐乐团大厅：辉煌的柱廊、八盏高悬的巨大水晶吊灯闪烁着奶油色与镀金色。这座美轮美奂的建筑建于1839年，当时作为贵族的集会场所，是可用于接待和举行舞会的俱乐部；建筑包含了有顶篷的平台、各类花饰和盆栽植物。当地爱乐协会很早就借用它举办音乐会。1842年，李斯特在这里曾为沙皇及皇室在内的3000人演奏；柏辽兹于1847年在此指挥过自己的作品，并在1867~1868年冬天在这里进行了最后的公开露面；马勒于1907年在此指挥了他的《第五交响曲》，并给年轻的斯特拉文斯基留下了深刻印象。1859年，这里成为鲁宾斯坦领导的俄罗斯音乐协会——即今天的圣彼得堡爱乐乐团（1883年）——最初的专业交响音乐会所在地。这里也见证了叶夫根尼·姆拉文斯基［Yevgeny Mravinsky］与列宁格勒爱乐乐团长达50年的合作——大礼堂成为柴科夫斯基和肖斯塔科维奇的圣殿；甚至曾被波士顿交响乐团租用［1956年］，成为苏联外交时代的黎明。

　　伟大的建筑是城市的支柱。它们为公众带来了满足与自豪感，同时也给游客带来美好回忆。具有远见卓识的安德鲁·卡内基［Andrew Carnegie］在为这座后来以他名字命名的音乐厅奠基时说，"这座建筑将会长久屹立，并与我们国家的历史融为一体。"音乐厅内珍藏了总谱和分谱，记录了几代人的表演传统。音乐厅还存有音乐会节目单、照片和现场录音等档案，仓库里的大型乐器包括低音大管、竖琴以及教堂大钟和鼓风机等。

　　历史悠久的音乐厅通常是长方形的，座位不超过3000人——即所谓"鞋盒"模式。有时，管风琴会建于墙壁上，位置高过管弦乐队。"鞋盒"足以让声音在一定时长内产生温暖的共鸣，并在音响模糊之前衰减，长度约在1.8到2.2秒之间。常驻音乐厅的管弦乐队适应了场

地音效的优缺点，因此只有在其所驻音乐厅才能感受到乐团真正的音响特色。

著名管弦乐演奏场所				
	建筑/翻新	座位	成本	建筑设计/音响设计
维也纳：大众音乐协会	1870	2044		Theophil Hansen
阿姆斯特丹：阿姆斯特丹音乐厅	1888	2037		Adolf Leonard van Gendt
纽约：卡内基音乐厅	1891 1991翻新	2804	100万美元	William Burnet Tuthill
波士顿：交响乐厅	1900	2625		McKim, Mead, and White; Wallace Clement Sabine
芝加哥：管弦乐队音乐厅	1904 1997翻新	2522		Daniel H. Burnham
克利夫兰：赛佛伦斯音乐厅	1931 1958翻新 1998	2,100	700万美元	Walker and Weeks
柏林：爱乐大厅	1963	2440	135万马克	Hans Scharoun
伦敦：巴比肯中心的巴比肯大厅	1982	1949	1.61亿英镑（全套设施）	Chamberlain, Powell, and Bon; 音响翻新Larry Kirkegaard（1994年）and Caruso St. John（2001年）
伯明翰：交响乐厅	1991	2262	3000万英镑	Percy Thomas Partnership, Renton Howard Wood; Russell Johnson, Artec Consultants Inc.

32

33

著名管弦乐演奏场所				
东京：歌剧城音乐厅［高松纪念馆］	1997	1632	77亿日元［全套设施］	Takahiko Yanagisawa, TAK Associated Architects; Leo Beranek and Takenaka Research and Development Institute
洛杉矶：迪士尼音乐厅	2003	2265	1.3亿美元	Frank Gehry; Nagata Acoustics
巴黎：爱乐乐团音乐会中心	2014	2400	1.7亿欧元	Jean Nouvel, Brigitte Métra; Marshall Day Acoustics, Nagata Acoustics

在近年来的"葡萄园"舞台模式中，观众座位围绕着管弦乐队，这为演奏家和听众提供了亲密性，也为合唱团提供了更好的空间。由于可以看到指挥家工作时的正面，赫伯特·冯·卡拉扬在柏林爱乐乐团任职期间（1963年）很支持这种设计。利用舞台台口与后台的分隔设计，演奏厅具备了戏剧和音乐会演出的双重用途。

事实上，音乐会场馆的声誉评判是很主观的，与艺术家和老道的听众如何看待它有关，而非仅限于音乐听起来如何。

维也纳-阿姆斯特丹-波士顿

在早期音乐团体的聆听空间里音响效果只能尽力而为，十九世纪最主要的问题是如何让舞台容纳下不断增加的演员数量。二十世纪最后25年，管弦乐队的规模终于稳定下来，场地规划与建设因此有了依据。事实上，古典音乐厅已经把自己视为艺术的殿堂，装饰品上绘制伟大作曲家的名字，壁龛中供奉着充满寓意的雕像。

在维也纳,弗朗茨·约瑟夫皇帝将一块土地赠给了维也纳音乐之友协会,即维也纳音乐协会,用于在环形大道上的皇宫附近修建一座新建筑。其中一间较大的音乐厅(即"金色大厅")又长又窄,采用了与歌剧院马蹄形排列方式不同的直列圆柱。所有的东西都是镀金的——花格镶板的天花板、风琴画廊、门楣、阳台和支撑它们的雕像。这里曾是卡拉扬"柏林时代"以外的大本营,伯恩斯坦在此指挥了职业生涯后期最出色的作品,同时也是新年圆舞曲音乐会的场地。

为了给阿姆斯特丹带走一个音乐厅而成立的公司,一开始只有一块地,连管弦乐队都没有。这块地是一片城市外围的沼泽地,需2000多根40英尺高的地桩来加固地基。但是城市规划的十分得当:阿姆斯特丹音乐厅与博物馆广场沿街的国立博物馆(1885年)相呼应,如今该广场四周布满了各类博物馆。音乐厅于1889年开放,数月后音乐厅管弦乐队首次登台。在1953年之前,管弦乐队和音乐厅都是共同进行管理的,之后演奏家们自行组成了团体。为解决地桩腐烂问题,一项耗资2100万美元的翻新工程于二十世纪八十年代动工,并在音乐厅落成100周年之际竣工。

阿姆斯特丹音乐厅传奇般的完美,不仅在于美轮美奂的现场音效;还取决于管弦乐队的景观——乐队坐在一个缓缓升起的平台上,身后是陡峭的阶梯舞台,其中藏着一架精美的荷兰管风琴,音乐家走下台阶登上舞台。在观众大厅和阳台的墙上,镌刻着当地著名作曲家的名字,从斯威林克[Sweelinck]到拉威尔。乐团的音色诚然与所在大厅有关,但也离不开团指挥家的传统终身制度——威廉·门格尔贝格[Willem Mengelberg]在此工作了50年,爱德华·范·拜农[Eduard van Beinum]和伯纳德·海廷克[Bernard Haitink]也与之大致相同。

波士顿交响乐厅(1900年)仿照阿姆斯特丹音乐厅和莱比锡格万

德豪斯音乐厅而建,特别之处在于它拥有一位声学顾问华莱士·萨宾[Wallace Sabine]——一位哈佛大学物理学教授、室内声学的先驱。(为了纪念他,声音吸收的测量单位被称为"萨宾"。)大厅的声学之所以成功,取决于其盒形的功能,包括内倾的墙壁、较浅的阳台,以及阳台柱子、壁龛和雕像的反射等。随后的翻修——包括1949年新增了一架埃奥里安-斯金纳[Aeolian-Skinner]管风琴、重启在二战停电期间封闭的天窗等——尽量保留了原貌。2006年,舞台地板不得不予以更换,但其材料的榫槽都使用了手工制作的原件复制品。音乐厅主厅戏剧性地换上了夜总会式的座椅,以供波士顿流行乐团[Boston Pops]在夏季和假日使用,好在基本音效没有受到损害。

卡内基音乐厅

1887年,安德鲁·卡内基[Andrew Carnegie]和新娘路易丝[Louise]从纽约乘船前往苏格兰,途中与25岁的指挥家沃尔特·达姆罗施[Walter Damrosch]成了莫逆之交。夏天结束的时候,达姆罗施刚刚完成纽约交响乐协会的第二个音乐季的指挥工作,他说服卡内基夫妇在曼哈顿上城区新建一座音乐厅。卡内基于是买下了第七大道的五十六街与五十七街之间的那块地,并在这里建起一座有2800个座位的音乐厅主厅、有1200个座位的演奏厅,以及一个有250个座位的室内乐厅。楼上是讲座厅、接待室和会议厅。1891年5月5日,卡内基音乐厅的首演之夜,在不可避免的交通拥堵之后,达姆罗施首先登台指挥了贝多芬的《利奥诺拉第三序曲》,之后柴科夫斯基出场指挥了他的《节日加冕礼进行曲》,最后在很少听到的柏辽兹《感恩赞》[Te Deum]中结束了演出。

卡内基音乐厅富丽堂皇,有着迷人的弧形阳台和金红相间的布

37

艺装饰风格。但它的成功要归功于所吸引来的伟大的艺术家，诸如钢琴家拉威尔、拉赫玛尼诺夫、阿图尔·鲁宾斯坦、弗拉基米尔·霍洛维茨，从莫斯科凯旋而归的范·克莱本——以及世界顶尖水平的歌唱家、小提琴家和大提琴家。在1924年2月12日举行的"现代音乐实验"［An Experiment in Modern Music］音乐会上，保罗·怀特曼［Paul Whiteman］首演了格什温的《蓝色狂想曲》，爵士乐进入高雅艺术场域。卡内基音乐厅是纽约爱乐乐团驻地，也是托斯卡尼尼NBC交响乐团的录制场地，在美国可以与大都会歌剧院相媲美。

　　然而在1955年，纽约爱乐乐团宣布与大都会艺术博物馆、纽约州立剧院、茱莉亚音乐学院一起，进驻新建的林肯中心［Lincoln Center］——一个拟取代十几个廉价公寓街区的城区重建项目（实际上就是《西区故事》的所在地）。由于失去了主要客户，卡内基音乐厅将被拆除，取而代之的是一座办公大楼。小提琴家艾萨克·斯特恩［Isaac Stern］立刻予以警告，并呼吁全世界艺术家保护这所建筑。他说，国家遗产已然岌岌可危！在1962年，纽约市买下了这座建筑，将其命名为国家历史地标。在一份1981年的规划中，当局提出了一项为期十年的翻修计划，1991年该馆百年纪念日之际，工程顺利竣工。

　　到了二十世纪末，那些在十九世纪建立的音乐厅都急切需要为公共空间（包括合理的洗手间、优质就餐服务、停车场）和剧团（尤其是女性更衣室）提供现代化的便利设施。许多音乐厅需要给其乐团安排更长的演出季，为其他租户寻找新空间。类似于林肯中心的全套演出场馆纷纷出现，例如波特兰（俄勒冈）表演艺术中心（1984），便是由华丽的派拉蒙剧院［Paramount Theater］惊艳改造而成的音乐会场地。除了丹尼尔·伯纳姆［Daniel Burnham］1904年的杰作芝加哥管弦音乐厅，1997年芝加哥耗资1.1亿美元建成了一座交响乐中心，包含

38

了新排练场地、办公室和餐厅。历经两年、耗资3600万美元,克利夫兰华丽的赛佛伦斯音乐厅[Severance Hall]于2000年完成翻修重新开放;翻修工程包括在原址后修建的一座五层行政大楼、拆除并翻新管风琴,以及彻底翻修观众席等。

声学家

在建筑声学领域,音乐厅设计需要建筑师与声学家共同协作的观点,主要源自"博尔特、贝拉内克和纽曼公司"创始人利奥·贝拉内克[Leo Beranek]。他曾为军用飞机设计降噪功能,战后步入声学工程这一新兴领域。在麻省理工学院任教期间,他编写了建筑声学领域的经典教科书。这本《音乐厅和歌剧院:音乐、声学与建筑》(1962年出版,2004年第2版)分析了全世界最著名的音乐厅,但对科学工艺的局限性提出看法——听觉快感还包括品位和传统,科学仅为其中一部分。他的"理想共振和衰减时间"理论获得广泛接受,在技术校准和音乐厅场地调整方面亦获成功。通过放置反射(或吸收)面板,完美实现了声波从音乐家到听众耳朵的传播过程。用科学"调整"音乐会场地,属于艺术作品的一部分。

在抑制外界噪音进入声室方面,现代建筑工程也取得了巨大成功。如今新的观众席通常被置于一个外壳内,与周围的高速公路、铁路和航线相互隔离。在纽约以北的萨拉托加表演艺术中心[Saratoga Performing Arts Center],曾发生过一场不太瞩目的"人与自然"的对抗。费城交响乐团的尤金·奥曼迪曾要求修建一座大坝,以平息附近小溪的瀑布噪音。

在科学理论及其应用方面,也有过惊人的失败。林肯中心的爱乐音乐厅,即现在的艾弗里·费舍音乐厅[Avery Fisher Hall]便是一例。

39

1962年10月刚开业就已经褒贬不一，此后批评声不断。如今认为，这是由于施工后期扩增的座位，以及贝拉内克最初声音衰减理论的缺陷所致。贝拉内克曾写道："我的伟大音乐厅梦想和声学家声誉似乎都将付诸东流。"后来的调整也起了一点作用，但在2005年，为了进行彻底改造和重建，爱乐乐团和场地所有者同意了一项3亿美元的计划——这也是耗资10亿美元的林肯中心重建项目的一部分。

　　贝拉内克的继任者包括阿泰克［Artec］公司的创始人拉塞尔·约翰逊［Russell Johnson］，他的杰作是达拉斯的莫顿·H.迈耶森交响乐中心（Morton H. Meyerson，1989年）、英国伯明翰和瑞士琉森的交响音乐厅；西里尔·哈里斯［Cyril Harris］是新的大都会歌剧院［Metropolitan Opera］、肯尼迪中心［Kennedy Center］以及艾弗里·费舍音乐厅改造工作中最成功的一位顾问（1976年）。位于俄勒冈州尤金市的霍特表演艺术中心［Hult Center for the Performing Arts in Eugene］的席尔瓦大厅（Silva Hall,1982年）是一个新突破。在当地保守人士对音乐厅的声学改建成本犹豫不决时，建筑师哈代·霍尔茨曼·法伊弗［Hardy Holzman Pfeiffer］让他们与声学家克里斯托弗·杰夫［Christopher Jaffe］取得了联系，后者提出的"电子增强"（即运用麦克风和扬声器的人工反馈）方案，满足了古典管弦乐队的声学需求。这一后续技术在阿拉斯加州的安克雷奇、田纳西州的纳什维尔等地的音乐厅都得以采用。

　　古典音乐家对此表示出本能的、职业性的怀疑态度。有些对技术感兴趣的人，比如钢琴家加里克·奥尔森［Garrick Ohlsson］，就曾受邀对该系统进行测试实验——但只开启了一半的程序。而指挥家马林·奥尔索普［Marin Alsop］来到尤金市后，在她的音乐会上关闭了整个程序。"依靠音响师来保持音响平衡，"她说，"完全与指挥家的作

用相抵触。"然而, 在古典音乐领域之外, "声景"［"soundscape"］几乎成为了所有音乐的标准。其实二十世纪九十年代以来, 古典音乐唱片中已频繁运用人工共振技术［artificial resonance］这种令人不安的副产品了。

在贝拉内克2004年出版的书中, 曾提到31个国家的100个一流音乐厅, 其中23个位于欧洲和美国之外, 有30个是完全新建的。东京就建了不下十几个, 远超其他任何城市的数量。

世纪之交的音乐厅

洛杉矶音乐中心的华特·迪士尼音乐厅［Walt Disney Hall］经过15年的建设, 于2003年10月开放, 它是洛杉矶爱乐乐团的第四个"家", 也是当时人们谈论最多的市政项目——著名建筑师弗兰克·盖里［Frank Gehry］和慈善家、KB Home建筑公司创始人伊莱·布罗德［Eli Broad］就此进行了长期拖延和争执。该厅无疑是有史以来最复杂的音乐会表演场地, 当然, 造价也最为昂贵——2.84亿美元(包括停车场以及随后在2006年的诉讼费), 是原初1亿美元预算的三倍。

总之, 结局皆大欢喜。银白相间的梦幻之帆不仅覆盖了音乐中心, 也点缀了整个洛杉矶闹市区。在建筑内部, 倾斜的管风琴管路与葡萄园阶梯式的座椅交织在一起。音响设计师永田穗［Minoru Nagata］和他公司的设计方案十分出彩——有人认为是无与伦比的。演奏厅的设计理念很大程度上来自于乐团总监欧内斯特·弗莱施曼［Ernest Fleischmann］, 类似于柏林新爱乐大厅(1963年)的方案。弗莱施曼认为, 所有购票的听众都能平等感受音乐会, 特别是视野和距离方面。演奏家和指挥家也参与其中, 但最终"这是我的梦想,"盖里说, "我被委以实现该梦想的重任。"

41

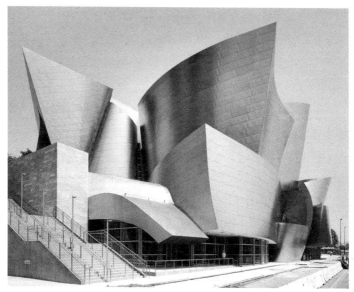

3.洛杉矶的迪士尼音乐厅，弗兰克·盖里设计，2009年。

迪士尼音乐厅是城市交响文化现实的一个代表性研究案例。作为关键人物，多萝西·钱德勒［Dorothy Chandler］——百货商店继承人、《洛杉矶时报》老板之妻——无疑是这座城市文化生活中最有影响力的人。

她挽救过好莱坞露天剧场（1951年），聘请格奥尔格·索尔蒂［Georg Solti］、祖宾·梅塔（Zubin Mehta, 1961年），并监督了乐团第三个音乐厅多萝西·钱德勒剧院（Dorothy Chandler Pavilion, 1964年）的建设和开业。另一个重要人物是弗莱施曼，他在1969年就任总经理后，抵抗住那些"肉食加工商、商贩和家庭主妇"的影响，亲自担任监制，从头到尾重写建设方案，并呼吁建立全新的大厅。

42

　　1987年，华特·迪士尼的遗孀莉莲·迪士尼捐出了5000万美元，这是该项目的第一笔捐款。不到一年，弗莱施曼决定聘任盖里为建筑师。但人们很难相信这份长达3万页的计划能够完成，而且洛杉矶不断经受着经济衰退、城市骚乱和地震的冲击。直到1996年，唯一的进展是新建的市政停车场。随后不久，盖里在西班牙的毕尔巴鄂[Bilbao]建成了举世惊叹的古根海姆博物馆（1997年），而新任指挥埃萨-佩卡·萨洛宁[Esa-Pekka Salonen]带领乐团，以更完美的音色在海外获得巨大声望：洛杉矶评论家马克·斯威德[Mark Swed]对"她的声音"盛赞不已，认为"家乡的观众……却从未听到。"接下来，迪士尼的女儿黛安及前洛杉矶市长理查德·赖尔登[Richard Riordan]的筹款突破了困局。六年后，这座建筑终于像当初设计的那样，逐步施工入驻、微调方案并公开亮相。

　　同时期其他音乐厅也有不少故事。费城赏心悦目的基梅尔中心[Kimmel Center]从1985年便被提上取代音乐学院音乐厅的议事计划，在2001年艰难开业（共有2500个座位，造价1.8亿美元）。该厅由拉塞尔·约翰逊的Artec公司设计音效，厅内有可调节的嵌板和100个"声学橱柜"，可根据需要打开和关闭。音乐厅戏剧性的形状和色彩，让人想到大提琴的形态，在听到声音之前便被其迷住。然而，当音乐响起时，问题来了——某些资深观察者否定了该厅的音效。

　　佛罗里达州的迈阿密拥有两个新的交响音乐厅。2006年，阿德里安娜·阿什特中心[the Adrienne Arsht Center]的骑士音乐厅拥有2200个座位，该厅由阿根廷建筑师佩里[César Pelli]设计，声学效果则由拉塞尔·约翰逊设计。从2007年开始，克利夫兰交响乐团每年都会在迈阿密进行驻团地演出。阿什特中心的另一支重要管弦乐队是迈克尔·蒂尔森·托马斯[Michael Tilson Thomas]的新世界交响乐团

43

[New World Symphony]，该团位于迈阿密海滩[Miami Beach]，为刚步入职业生涯的器乐演奏家设立。2011年1月，弗兰克·盖里与他在迪士尼音乐厅项目中的合作者完成的另一个作品——新世界中心[New World Center]开业，项目建筑师与城市规划人员曾就停车场和热带景观问题发生过争执。这所音乐厅仅有756个座位，座位围绕着"竞技场"式的舞台，固定声学音响设计。悬挂在乐队上方的"声学帆"[acoustic sails]可用作视觉投影，在户外还有一个巨大的投影墙，可将内部发生的事情公之于众。在落成仪式上，上演了英国作曲家托马斯·阿戴斯[Thomas Adès]的新作《北极星》[Polaris]，同时配以塔尔·罗斯纳[Tal Rosner]创作的视频。而在其"深夜跳动音乐会系列"，音乐厅则根据需要调换至一种托马斯所谓的"俱乐部"氛围。该厅建筑成本为1.6亿美元。

夏季及户外节日

夏季节日传统大半源自欧洲悠久的休闲娱乐活动——譬如在维希[Vichy]、多维尔[Deauville]、巴登-巴登[Baden-Baden]和巴斯[Bath]戏水、游戏、听流行乐和参加舞会。尽管舞台并不那么正式，但为管弦乐演奏员在音乐季之余提供了生计手段。"逍遥音乐会"[Proms]是在伦敦阿尔伯特音乐厅[Albert Hall]举行的为期8周的音乐会，它的历史可以追溯到1895年，最初是十九世纪游园中的四队方舞音乐会[quadrille concerts]——这些听众被称为"逍遥者"，需要排队竞购便宜的当日音乐会门票，每日售出1000张。

斯特拉斯堡音乐节[The Strasbourg Music Festival]则是由一个老牌爱乐协会于1932年创立；1938年，托斯卡尼尼和布鲁诺·沃尔特[Bruno Walter]创办了琉森音乐节——成为音乐家在纳粹统治之外

44

指挥和演奏的新出路。战后为了重启文化，以示一切静好，欧洲其他的音乐节不断涌现，包括1946年的布拉格之春音乐节［Prague Spring Festival］、1947年的爱丁堡音乐节［Edinburgh Festival］和1948年的桑坦德音乐节［Santander Festival］。音乐节对一些人而言是体面的假期，期间有机会聆听平日遥不可及的名家表演。对另一些人来说，音乐节不过是重要音乐季上经典作品的令人疲乏的"复读"——但通过音乐节，人们更有机会接近经典。

　　在波士顿，人们通常会从音乐季逐渐过渡到流行音乐会（由乐队同一批音乐家演奏，但去掉了声部长）——即麻萨诸塞州莱诺克斯郊外山区塔潘家族庄园的坦格伍德音乐节［Tanglewood］。1940年，库塞维茨基为当地年轻音乐家创建了伯克夏音乐中心［Berkshire Music Center］，后有多位继任者——伯恩斯坦、小泽征尔、梅塔、马泽尔、蒂尔森·托马斯、阿巴多——都曾在这里学习过。1949年夏天，一对芝加哥夫妇在科罗拉多州的阿斯彭举办了纪念歌德二百周年的集会与音乐节，以期展示希腊式的生活理念——即与自然和音乐和谐相处。广告是这么写的："这是你一生一会的假期"。每年夏天，阿斯彭音乐节［Aspen Music Festival］都将迎来750名具有专业水平的管弦乐学生。

　　按照他们的理解，全职乐团成员应拥有消夏寓所，当然通常是户外的：如芝加哥的拉维尼亚音乐节［Ravinia Festiva］、费城的罗宾汉戴尔音乐节［Robin Hood Dell］、好莱坞露天剧场音乐节［Hollywood Bowl］等。与交响乐团成员一起野餐，其乐趣超越了拥挤的人群和天气骤变所带来的烦恼。音乐节与培养新的观众，乃至提升社区满意度密切相关，这是其当代使命的核心内涵。

第四章

资金

十九世纪早期，音乐会的财会工作很简单：门票收入减去生产成本，然后把盈余分给音乐家。最简单的方式为，把全部订购所得的现金置于一个保险箱内，由会计进行结算。在最后一场音乐会之后，保险箱内的现金将会平均分发给演奏者——具体还要根据缺席率，或因不良行为而受到的惩罚进行调整。

旧时管弦乐队允许不同职位头衔的工资具有差别——指挥的收入可能高于普通演奏员两倍。当一些重要演职人员——团队领导、乐队首席或部门负责人——提出更高的薪水要求时，其比例可能会比普通演奏员多两倍，指挥则多至八倍。演奏家自己做了大部分个人与器材的管理，而这仅是为了保证服务的满意度。管弦乐队的支出包括场地费——主要是暖气和灯光照明，以及安保员、消防员、引座员、搬运工、低音弦乐器和键盘乐器的调音师，以及乐器和乐谱保管方面。长期以来，此类开销均为常规、有限的支出，大部分收入直接流向了演奏员。

这些简单可行的分配方式一直沿用到二十世纪，但由于演出季的

票价营收是固定的, 主要的财政问题变成了由于乐团人数增加导致的成本控制——譬如, 新增几位木管演奏家、大号演奏家, 等等。二十世纪二十年代, 欧美人休闲生活的支出方式发生了根本性变化, 体育运动和家用汽车开始与音乐会支出竞争。管弦乐产品的观念也随着收音机和唱片而改变。某个乐团及其指挥只属于某一地(通常其只作短暂的、临时性休假)的惯常理解被抛弃了。乐团完全暴露在欧美经济循环圈的影响下。

从长远来看, 棘手的资金问题是交响乐"疯狂"发展所导致的——譬如, 在"明星体制"中, 有些指挥家、独奏家及其经纪人开出的出场费可谓漫天要价, 几乎改写了账单原则。在2003~2004年洛杉矶爱乐乐团的工资表上, 指挥薪水130万美元, 首席执行官80万美元, 演奏员基本工资从11万3千美元到35万美元(乐队首席)不等。(一定程度上, 这是该州非电影艺术领域人员的最高工资。)到了二十世纪六十年代, 乐团又要面临新的严峻压力, 即有一种观念或主张认为, 在一家乐团中从事52周的全职工作, 应当是管弦乐演奏家的合法权利。

在二十一世纪之交, 诸多交响乐团在长期经济危机中感到惶恐不安, 而音乐产业其他领域的结构性变革早已完成。古典音乐及其主要代表重新定义了在公民文化中的地位, 其特定人群、经济状况乃至学术争鸣, 都不可避免地让我们重新思考十九世纪二十年代: 资产负债表与乐团收支平衡——乐团、民众、所在城市以及所演奏的曲目之间, 究竟是如何彼此和谐共存的?

赞助

仅以门票收入, 并不足以支付一个普通乐团演奏家的生活工资。

47

要考虑到音乐会演奏家人数以及准备音乐会所需的时间成本。但赞助方从不缺席——旧时的君主会提前给予赤字弥补，地位稍低的贵族会花更多的钱买高价座位，而社交名流则热衷组织慈善音乐会。

法国旧制度[Ancien régime]思想认为，确保国家遗产受到保护是政府之责。十九世纪晚期，和对歌剧院其相关企业的资助一样，对老牌欧洲乐团的大额资助十分常见。当然，也存在问题——资助者会附加一些条件，例如通常会要求对本地区或本国艺术（而非外国）加以美化。美国《德怀特音乐杂志》[Dwight's Journal of Music]在1859年报道称，德累斯顿国家剧院[Dresden State Theatre]及其管弦乐队和系列音乐会的运营成本为20万美元，包括政府对剧院3万~4万美元的补贴和4万美元管弦乐队补贴。在第一次世界大战后，柏林爱乐乐团得以幸存，并获得该市48万马克的十年收入保障，从而由私人乐团转型为国家资助的乐团。巴黎管弦乐团于1968年首演时备受赞誉，并得到了一篮子资金的资助——50%来自法国，33%来自巴黎市政府，17%来自塞纳河地区议会。

在美国，从"联邦音乐计划"[Federal Music Project, 1935~1940]到现在的"国家艺术基金会"[National Endowment for the Arts]，政府资助方案均未能给管弦乐队提供可靠的安全体制。从芝加哥的西奥多·托马斯[Theodore Thomas]开始，门票收入和音乐季支出之间的差额，多由私人或企业来弥补。诸如卡耐基、普利策、亨氏等热心公益事业的工业大亨，当然还包括他们的妻子，这些人用继承所得的资产或企业的产品做赞助，以保证他们称之为"家"的城市拥有自己的高尚艺术品味。当一笔资金用完时，会出现另一笔；当一方企业面临失败时，董事会愿意承担同等份额的亏损。当单个董事会成员难以承担这种责任时，赤字负担就转移到了音乐会订购群体、对管弦乐生

48

活并不了解的商人和普通大众身上。一些社区呼吁"拯救我们的交响乐"甚至成为了一种生活方式。欧洲音乐家们对此感到既困惑又羡慕。

美国管弦乐运动的核心力量是一个女性助力社团,她们通常被称为"交响乐团联盟"〔the Symphony League〕。"给我六个女人,一袋饼干和一盒茶,就会拥有你的交响乐团",费城交响乐团董事会成员律师塞缪尔·罗森鲍姆〔Samuel Rosenbaum〕说。"联盟在根本不存在钱的地方无中生有,"一位女主管评论道。"联盟'发明'了购票者和观众······信念奇妙而持久,那就是总有办法为乐团服务:一而再,再而三,一座又一座城市,一个又一个演出季,一场又一场危机。"

女性积极分子实际推动了美国交响乐团联盟〔ASOL〕,即现在的美国管弦乐团联盟〔League of American Orchestras, 1942〕的成立。首位执行官是海伦·M.汤普森〔Helen M. Thompson〕,她辞去了曾在1950年至1970年担任的查尔斯顿(西弗吉尼亚)交响乐团的经理一职,并在后来成为纽约爱乐乐团经理。该联盟及其杂志《交响》〔Symphony〕长期以来都是美国管弦乐界新闻和行业活动的交流中心。它的一项重要功绩,便是为交响音乐会门票免除了20%的联邦奢侈税。

尽管随着女性步入职场,其社会助力工作的数量和曝光率也随之下降,但她们对乐团管理和支持依然十分重要。譬如慈善家路易丝·M.戴维斯〔Louise M. Davies〕、莉莲·迪士尼〔Lillian Disney〕和玛格丽特·蒙达维〔Margrit Mondavi〕等女性,仍继续保持了与已故丈夫所共同营造的艺术旨趣。加州三座辉煌的音乐场馆建设足以证明她们的热诚。

49

经纪人与艺术管理帝国

J.P.所罗门为海顿在伦敦的两个音乐季进行了安排, 他冒着商业风险, 把这位作曲家从维也纳请来, 还在音乐会上演奏了小提琴。由此, 这样一种基本准则得以树立: 艺术管理与音乐会组织乃是织成布料的两根不同的线。李斯特的巴黎秘书, 盖太诺·贝洛尼[Gaetano Belloni], 预先为旅途奔波的艺术大师–作曲家–指挥家做足了安排, 并在其间摸索出现代出版代理人的诸多重要经验。至于最为大胆的冒险, 很少有人能与P.T.巴纳姆[P. T. Barnum]的所作所为相提并论。1850年, 他安排女高音珍妮·林德[Jenny Lind]与一个管弦乐队、一位指挥朱利叶斯·本尼迪克特[Julius Benedict]和一名助理男中音歌手在美国巡回演出。原先所提出的费用是每晚1000美元, 共计150个晚上。尽管最后有些余款经过重新协商才予解决, 但93场音乐会为珍妮·林德带来了约25万美元的收入——以现代购买力估算约为700万美元——巴纳姆收入更是前者的两倍多。

当时人们认为, 最受欢迎的独奏家、指挥家和乐团都需要专业管理。这一行业的创始人是赫尔曼·沃尔夫[Hermann Wolff], 1880年他的"赫尔曼·沃尔夫音乐会经理公司"在柏林成立, 并成为上欧洲地区管弦乐演出的交流中心。公司为独奏家、指挥家安排与莱比锡格万德豪斯管弦乐团、法兰克福歌剧与博物馆系列音乐会的合作, 后来他还推动了柏林爱乐乐团的成立[1882], 说动汉斯·冯·彪罗[Hans von Bülow, 1887]及其继任者阿瑟·尼基什[Arthur Nikisch, 1895]加入。(柏林由此从莱比锡那里获得了德国主要乐团代表的殊荣。)沃尔夫与俄国音乐机构关系密切, 因此促成了柴科夫斯基1891年的访美之行, 并为卡内基音乐厅开幕献演。沃尔夫的遗孀, 路易丝——人们

50

称她为"普鲁士路易丝女王"——则继承了这一事业,并在其余生中管理着柏林爱乐乐团。1925年,她招募了尼基什的继任者,年轻的威廉·富特文格勒[Wilhelm Furtwängler]。

在巴黎,剧场经理加布里埃尔·阿斯特鲁克[Gabriel Astruc]在每年的"巴黎大时装周"[Grande Saison de Paris]上的表现可谓业绩辉煌。(诸如卡鲁索、施特劳斯亲自指挥的《莎乐美》首演,贾基列夫的俄罗斯芭蕾舞团等。)他建造了香榭丽舍歌剧院[Théâtre des Champs-Elysées]并在1913年5月以彪炳史册的方式开幕——包括传奇的《春之祭》首演夜——此次事件也摧毁了他的事业。马塞尔·德·瓦玛莱特[Marcel de Valmalète]的音乐经纪公司[*bureau de concerts*]——至今仍是一家家族企业——主导了巴黎的管弦乐发展,甚至管理了拉威尔、阿图尔·鲁宾斯坦等明星的国外演出活动。

演出经纪人掌握着市场动向。他们熟识各界人士,是业界新闻来源和危机管理的专家。他们提供一系列艺术家愿意付钱摆脱的无趣且充满铜臭味的服务。经理人由此变得不可或缺,更加强大。

音乐行业巨头阿瑟·贾德森[Arthur Judson]人称AJ,在纽约音乐界有翻云覆雨之力,是美国管弦乐界的"沙皇"。作为一位壮志未酬的小提琴家,他曾在极富盛名的音乐周刊《美国音乐》[*Musical America*]担任广告经理和旅行评论员,由此深谙音乐生活。1915年,利奥波德·斯托科夫斯基[Leopold Stokowski]聘请他管理费城交响乐团。第二年,他们共同合作了马勒《千人交响曲》的十场演出,场场门票售罄,其中还包括往返纽约大都会歌剧院的几场演出。斯托科夫斯基一夜成名,而亚瑟·贾德森音乐会管理公司[Arthur Judson, Inc.]开始主导两个城市的乐团业务。贾德森进而迅速(几乎同时)成为纽约爱乐乐团经理[1922],他还与费城的威廉·佩利[William Paley]一起

51

创立了哥伦比亚广播公司［1927］，并于1930年成为哥伦比亚音乐会公司（后为哥伦比亚艺术家经理公司，简称CAMI）的重要合伙人。他的佣金比例是20%。

贾德森的主要竞争对手是大卫·萨尔诺夫［David Sarnoff］，他是美国广播公司［RCA］和美国全国广播公司［NBC］大型音乐项目的幕后巨擘。这两个聪明的人，加上他们所建立的企业联合会，把地区性管弦乐队发展为国际企业。他们有意将现场音乐会、广播（很快还有电视）以及引人瞩目的唱片销售紧紧绑定。一些享有特权的乐团——主要是纽约、波士顿、费城和芝加哥的交响乐团——资产获得了惊人的增长。竞争对手们展开了全国性的观众争夺赛，譬如哥伦比亚广播公司的社区音乐会、美国全国广播公司的市民音乐会等。《时代》［Time］杂志称之为"连锁店音乐"，并将其描述为"一个密探机构"——让"一名推销员拜访当地的大亨和俱乐部女成员，鼓动他们参加为期一周的筹款会，让该无名小镇进入全国音乐版图。"在这个商业体系中，必然存在着难于掩饰的利益斗争：布鲁诺·齐拉托［Bruno Zirato］来纽约时曾是卡鲁索的秘书，同时也是贾德森在哥伦比亚广播公司的助理、纽约爱乐乐团的经理。

事实上，今天哥伦比亚艺术家经理公司［CAMI］作为商业实体，是专为防止联邦政府对贾德森的企业进行反垄断调查而存在的。CAMI在美国的唯一挑战，乃是乌克兰移民索尔·胡洛克［Sol Hurok］，他的经纪人代理公司"S. Hurok Presents"四十年经久不衰，成为传播苏联文化的基石——包括基洛夫［Kirov］和莫伊塞耶夫［Moiseyev］芭蕾舞团，众多伟大的苏联器乐演奏家们，舞蹈家鲁道夫·纽瑞耶夫［Rudolf Nureyev］——为充满渴望的美国观众提供俄罗斯除导弹之外的任何东西。

这一商业体系的主要客户都是指挥家和独奏家,而乐团却不得不 52
因此而承受其成本冲击。1961年,罗纳德·威尔福德[Ronald Wilford]
接任了贾德森的职位,把一大批指挥家纳入自己的客户花名册——赫
伯特·冯·卡拉扬、小泽征尔、詹姆斯·莱文、克劳迪奥·阿巴多和里卡
多·穆蒂,在数十年中,这些人长期掌控了美国及国外的管弦乐队。
威尔福德的商业信念,是将"我们感兴趣的"艺术家财富最大化。到
他任期结束时,指挥家和独奏家的费用已高至乐团年度预算的一半。
他的客户一晚的收入是普通管弦乐演奏员一年收入的三四倍。

威尔福德和CAMI被认为是二十世纪九十年代财政失衡顶峰的
始作俑者。然而,在某种程度上,职业经理人致力于建立先进的商业
模式,引领孤独的天才成名成家,并在交易中上寻找新的客户,就此
而言他们的工作是富有成效的。经理为乐团的最佳利益进行商务洽
谈,特别是在与演奏员的集体谈判中。他们组成了有趣的小集团,很
快就超越了演奏者、甚至指挥家,成为"整个行业"的主要代言人。

基金会和捐赠

约翰·F.肯尼迪[John F. Kennedy]和妻子杰奎琳[Jacqueline]把
卡萨尔斯、科普兰和伯恩斯坦送到了白宫;给波士顿的查尔斯·蒙
克[Charles Munch]写了深情的信件,在白宫草坪上举办青年音乐
会,推动为国家艺术基金会(National Endowment for the Arts,简称
NEA)——后来的肯尼迪中心[Kennedy Center]设立授权法案。1965
年国会的NEA法案在财经影响力上虽说微不足道(在今天仅占联邦
预算的0.05%,所有艺术领域的预算为1.5亿美元,大致等于波士顿和 53
纽约两地交响乐团的预算总合),然而这一姿态却引人注目。美国的
交响乐团正处于鼎盛时代。

经过从1957年开始的调研，1966年7月福特基金会同意向61个美国乐团资助8000多万美元，成为当时历上最大的一笔艺术资助。当时响亮的口号是"千金为音乐，音乐为万众"，其使命是"把更多、更好的音乐带给更多的人"。约有5900万美元以五年的"挑战认捐"[challenge grants]形式直接拨给乐团，其余部分则每年以现金分期资助。该基金会估计，此举完成后将对美国交响乐团产生1.95亿美元的新支持。当时预测，管弦乐队的预算将在全国范围内大幅增长：1966至1967年涨幅为16.8%，之后仍继续增长。

1965~1966年，25个主要交响乐团总支出为31375000美元，但收入比例平均不到预算的25%，仅有两个乐团的收入超过了预算的50%。管弦乐队的资助额是年度流动资金的关键，在最好的情况下，可以覆盖7%以上的年度成本。政府资助（主要用于学校音乐会）不足5%：1965~1966年全美的资助仅为230万美元。数据显示，在1962~1963年和1964~1965年期间，全美交响乐团的出席率均有增长。

福特基金会的特定目标，是刺激全职管弦乐音乐家的就业增长，"管弦乐是美国社会收入最低的职业群体之一。"1965~1966年期间，五大交响乐团（波士顿、费城、纽约、芝加哥和克利夫兰）的平均年薪为11600美元，其他乐团平均年薪为5000美元，甚至更少。五大交响乐团的工资也只比公立学校教师略高，而公立学校教师的工作时间则要短得多。因此很难称之为一份受尊重的工作。

54　　为防止音乐家从本地流向五大交响乐团，基金会的核心条款提出，应保障音乐家年收入的提升，"足以使他们放弃那些妨碍白天排练的公立学校教职或其他工作"。其他资金则主要用于额外的排练工作时间，以扩大音乐会曲目。与今天相同，当时的资助主题也强调

对社区的服务（通常体现为流行音乐会或诸如马丁·路德·金纪念音乐会等形式）、对年轻人的教育、对向郊区转移的观众群体的重视，以及与当地歌剧院、芭蕾舞团、合唱团之间的合作需求。发展是预期的结果。该基金会认为"总体氛围是令人振奋和乐观的"，并确信这些投资将"极大影响全体国民的音乐意识"。

对此支持者们一度兴奋不已，但在十年后的资助期完结之前，问题已显现。当音乐家们坚持为实现梦想迈出巨大的步伐时，合同谈判却充满了敌对情绪。由于当地管弦乐队成员逐渐转向全职工作，白天的排练便会夺走他们在大学任教的机会，并威胁到那些拥有专业机构并与社区紧密联系的专业人士。取代他们的多是刚毕业的学生，他们对在食物链中的地位感到失望，以为只能短暂留在城里。安德鲁·W. 梅隆基金会［Andrew W. Mellon Foundation］在完成1977年至1984年的定期拨款后，中止了对交响乐团的资助。他们的结论是：环境不健康，财务表现糟糕，劳资纠纷令人疲惫。简言之，交响乐团不再值得投资。

千禧年危机

二十世纪九十年代，乐团的生存可谓四面楚歌。连续多个乐团关门的消息令行业倍感震惊：1986年的奥克兰、1989年的丹佛、1991年的新奥尔良。仅北加州就失去了三个重要乐团；佛罗里达和夏威夷都关闭了专业的管弦乐团。尽管有些乐团进行了重组，如科罗拉多交响乐团、路易斯安那爱乐乐团和塔尔萨交响乐团［Tulsa Symphony］等，但由于音乐季变短，财务更为窘迫。各类捐赠和音乐书谱等设施也损失殆尽。对此，公众也极为苦恼，回天乏术：民间领袖们不仅厌倦了斗争，也厌倦了中伤，而公众则厌倦了被提前取消的音乐季。

由于唱片业的衰退，全球范围的总体情况并没有起色。伦敦音乐评论家诺曼·莱布雷希特［Norman Lebrecht］将古典音乐的消亡日期定为1990年7月7日——即1990年世界杯决赛前，祖宾·梅塔在卡拉卡拉罗马浴场［Roman Baths of Caracalla］指挥的"三大男高音"音乐会。从CAMI到百代，莱布雷希特屡屡对音乐界上层人士放纵而沉迷的故事无情抨击——他们以牺牲艺术为代价，为个人和公司谋取利益。在他伦敦的"鸟巢"里，莱布雷希特列出了一系列令人叹惋的破坏行为，这些行为引发了财务和道德方面大范围的"破产"。

1999年，针对这些变化，梅隆基金会创立了一个乐团论坛——一个由乐团经理、演奏家和观察员构成的研究小组，拟在十年中拿出解决方案。项目负责人凯瑟琳·威克特曼［Catherine Wichterman］展示了一份令人惊讶的数据清单，这个由全美1200个专业管弦乐队组成的庞大"组织"年收入10亿美元，是除了艺术博物馆之外，美国艺术市场最牢固的部分。但其中仅小部分［13%］有大额预算，只有17个乐团拥有52周的演出季并有超过1000万美元的财政预算。美国78000名职业管弦乐演奏家和11000名工作人员，为3200万观众提供了每年2.7万场的音乐会。然而，困境不止于此，领导层也问题重重，特别是指挥家的缺位，以及"经理-董事-音乐家"三方关系的功能性崩溃。音乐家的工作满意度排在飞机乘务员和狱警之后。

论坛试图以现代经济工具和分析系统解决问题，提出经济困境的明显加深具有"周期性"——反映了一种商业周期，期间"繁荣期"与"萧条期"理论上会此消彼长。由于这种平衡过程具有"结构性"，因此将长期存在。早在1966年，普林斯顿经济学家威廉·J.鲍莫尔［William J. Baumol］和威廉·G.鲍文［William G. Bowen］（时任梅隆大学校长，后为普林斯顿大学校长）在《表演艺术：经济学悖论》

[*Performing Arts: The Economic Dilemma*]一书中提出，鉴于表演艺术行业落入"生产率"无法继续提高的圈层，行业标准由此受到了削弱。

2007年，斯坦福大学经济学家罗伯特·J.弗拉纳根［Robert J. Flanagan］受梅隆基金会委托，证明了"演出收入鸿沟"这一观点——现场演出费用（工资）和演出收入（门票销售）之间的差额一直在加大。这一点并不令人惊讶，事实上已众人皆知，但其发展趋势仍令人震惊：在此前十七年里，演出支出的增长速度是演出收入的三倍。

在研究的第二个五年，即2003年至2008年，一个具有保护主义运动意味的所谓"象群力量工作组"［Elephant Task Force］全方位审查了这些问题，继而提出美国的交响乐团是否能继续运作，以及（十分有趣的）能否作为"继承和推进古典音乐传统"的载体等问题。由于缺乏充分、严谨的数据采样，这些问题及其研究过程都令人烦恼，而且很难消除长期以来对负有责任一方的怀疑。"没有人会因此而释然。"最后，研究建议还是重新回归到爱乐理想的初心：一方面，要与社区重新建立连接，另一方面，保持对艺术音乐的智性关注。

各国政府和资助方仍在尽力控制自身预算，所以乐团的经济危机很难解除。2011年4月，尽管通过减薪和裁员，竭力填补了1000万美元的预算缺口，费城交响乐团仍成为五大乐团中第一个申请破产的企业。在2007年底的经济衰退中，纽约爱乐乐团曾经丰厚的捐赠瞬间减少了4000多万美元，2009~2010年度财政赤字达450万美元。

底特律这个"铁锈地带"城市，其结构性问题远比维持一个交响乐团更为严重，因此备受关注。底特律交响乐团的音乐家们被要求在其1046500美元的工资预算中，削减23%，当然他们拒绝了，并在2010年10月举行了罢工。2011年2月，最终出价合同再次被拒绝，于是

57

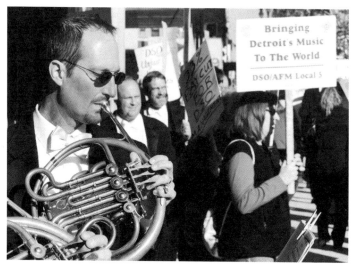

4.2010年10月,底特律交响乐团的音乐家在乐团大厅外示威。

2010~2011年演出季暂停。

在费城交响乐团破产前几天,底特律交响乐团与音乐家们达成了和解,在36周的演出季中,音乐家们将获得约79000美元的基本工资,以及在自愿性的"教育和社区拓展项目"中获得更多津贴——以补偿约为25%的净损失。当然,协议中也重点描述了乐团高层与有过相似教育经历和能力的普通音乐家之间的薪酬矛盾,如首席执行官50万美元的薪资,以及在演出季断档期间两位指挥家仍有薪资。尽管美国各地音乐家已联合起来,但在经济危机的大环境下,音乐家诉求的可行性仍备受怀疑。对此,伦纳德·斯拉特金[Leonard Slatkin]秉持了通常指挥家理性而中立的观点,他认为,到最后他将不得不充当修补关系的角色。

全国范围内也有一些好消息，如果将非演出性收入（私人馈赠、捐款等）计算在内，可能会有一些"温和的盈余趋势"。在洛杉矶爱乐乐团与音乐家们的四年期合同中，到2012年基本工资将增加17%，达到近14.9万美元。在一定程度上，这要归功于洛杉矶爱乐乐团的"超级管理明星"——首席执行官黛博拉·博尔达［Deborah Borda］。博尔达受过良好的教育（伦敦的本宁顿学院和皇家音乐学院），并有过真正的管弦乐队工作经验。当她来到纽约爱乐乐团时，人们普遍认为乐团在艺术和经济上都处于困境，只能靠约瑟夫·普利策［Joseph Pulitzer］建立的1亿美元捐款度日。在1992年纽约爱乐150周年庆典上，人们期待她的表现能让乐队获得"十年的艺术和财政健康"（博尔达语）。其创新之举，包括在工作日晚6:45的高峰时段举办持续一个多小时的音乐会，这可以让通勤者乘坐晚一点的火车回家。在新千年之初，博尔达来到洛杉矶爱乐乐团，见证了新迪士尼音乐厅的开幕，以及从指挥家埃萨-佩卡·萨洛宁［Esa-Pekka Salonen］到古斯塔沃·杜达梅尔［Gustavo Dudamel］的交接。她使演奏家、指挥家、听众以及音乐场馆彼此融合，塑造了一个时代的成功案例。

因此，生存之道便有了可供模仿的模式。1992年，艺术顾问托马斯·沃尔夫［Thomas Wolf］给美国交响乐团联盟［American Symphony Orchestra League］提交了一份颇具煽动性的报告（"整个行业正处于有史以来最糟糕的财务状况之中""一个90至100名成员的全职管弦乐队有多大存活率？"）。回答当然来自那些出色的、睿智的领导者：当时仍在纽约的博尔达，旧金山交响乐团的彼得·帕斯特里克［Peter Pastreich］，还有西弗吉尼亚州交响乐团［West Virginia Symphony Orchestra］的约翰·麦克罗基尔蒂［John McClaugherty］。关于生存能力和乐团规模，帕斯特里克回应说，"一个世纪内都没问

题, 乐团拥有120至140位音乐家会更好"。与沃尔夫的断言相反, 他认为该乐团"完全没有所谓上层阶级", 它仍然拥有"美国最平等的机会: 有色人种、同性恋者、女性均可获得最高酬薪的职位, 取得这些完全凭借其经验和表现, 而不是推荐信或个人面试。"虽然他认为乐团的支出不能超过收入, 但他总结到"形势严峻, 好在并不严重, 音乐将会生存下去。"

第五章

指挥家

在乐队事务中,指挥家的存在最为吊诡:虽说是整个乐团的化身,但又多半不在"家中"。他们在企划、领导音乐会的艺术职责内体现其个性,但人们通常又期待指挥家是一个有教无类、老少咸宜的教育者,一个传统卫士或大祭司,一个深耕慈善事业并散发着为高雅艺术代言的富有魅力的人。

指挥家通常都会表现出非凡的天赋、高尚的职业道德。在步入指挥生涯之前,他们多是经验丰富的器乐演奏家。经过训练,他们发展出了敏锐的听力和"耳-眼-身"的协调能力,能在键盘上,把几十个声部简化为双手的工作。阅读总谱,需要一种特殊的思维能力——柏辽兹《罗密欧与朱丽叶》中的爱情场景总谱上有四个圆号声部,每个声部都有不同的调,需要指挥家飞速转换。布莱恩·芬尼豪[Brian Ferneyhough]的管弦乐总谱有一平方米正方形大小,每个演奏者都有分谱,上百号人参加演奏。听力也是不同寻常的,指挥家在对音响进行即时微调的同时,还要指示将要发生的事情。乐团曲目量极为庞大,而且每年递增,指挥家须有能力把它发扬光大。

曾几何时，那种严厉苛刻、奇特口音与不合时宜的坏脾气（主要来自中欧国家）——这是因为指挥家一度拥有雇佣或解雇演奏员的生杀大权——如今已基本消失。类似赫伯特·冯·卡拉扬、伦纳德·伯恩斯坦等六位（或更少）超级巨星便能聚集财富和声望的现象也在消失。新世纪的指挥家似乎更接地气。

唱诗班指挥家[Chapelmaster]和作曲-指挥家

指挥这一职业是随着爱乐协会而出现的。像巴赫、亨德尔之类的"唱诗班指挥"负责组织和实施所有表演细节，并亲自创作大部分音乐。《勃兰登堡协奏曲》无疑是巴赫在键盘上领奏的，就像莫扎特在钢琴上演奏自己的钢琴协奏曲独奏声部一样。海顿有时会在键盘上指挥，有时会拿小提琴和弓来指挥：在《第45号"告别"交响曲》末乐章，离开舞台的两位小提琴手正是海顿本人和乐队首席路易吉·托马西尼[Luigi Tomasini]。将贝多芬介绍给法国人的弗朗索瓦-安托万·阿伯内克[François-Antoine Habeneck]，曾坐在第一小提琴位置上用弓指挥。

早在贝多芬《第九交响曲》之前，人们便意识到，复杂的音乐需要有足够控制力，要把眼睛、手和大脑都解放出来。这一职业的先驱——路易斯·施波尔[Louis Spohr]、柏辽兹和门德尔松——并不参加演奏，而是站在演奏者面前，右手握着指挥棒带领乐队演奏。（另一位先驱卡尔·玛里亚·冯·韦伯[Carl Maria von Weber]则右手握着一卷纸来指挥。）由于对当地指挥家演奏自己作品的方式不满，柏辽兹亲自进入这个领域，并成为贝多芬交响乐的主要推广者。门德尔松在莱比锡的正式头衔是"格万德豪斯-唱诗班指挥"[Gewandhaus-kapellmeister]，负责德国管弦乐核心力量的监管。他的不朽成就之

一，便是将巴赫《马太受难曲》重新纳入核心曲目，并拯救了舒伯特那些被遗忘的交响曲。

作曲-指挥家们的生活围绕于音乐会，同时在演出淡季作曲。他们忙于自己作品音乐会的旅行演出，柏辽兹和瓦格纳就曾在伦敦与竞争关系的交响乐团同时演出。（柏辽兹抱怨说，听瓦格纳指挥就像"在摇晃的钢丝上跳舞一个小时"。）马勒每年夏天都会从歌剧和维也纳爱乐乐团繁忙的行政工作中抽身，奔赴他的山中别墅"作曲小屋"，秋天再满心喜悦地回归喧嚣的演出季。理查·施特劳斯也是一位常与马勒相提并论的指挥家。在1905年5月的斯特拉斯堡音乐节上，施特劳斯指挥了自己的《家庭交响曲》，而马勒则指挥了自己的

5.1826年，卡尔·玛里亚·冯·韦伯在伦敦考文特花园指挥音乐会，他面对着管弦乐队（在乐池中）和观众，歌唱家则在他身后。

63 《第五交响曲》和贝多芬《第九交响曲》。作曲−指挥家们也曾论述过指挥这一新兴职业。柏辽兹在其著名的《管弦乐配器法》[*Treatise on Orchestration*]中增加了一章关于指挥的内容，绘制了至今普遍使用的指挥棒样式。瓦格纳有关指挥长达数百页的文论中，也有一篇很有说服力的文章，讨论指挥家如何理解贝多芬的《第九交响曲》。

尽管成果甚微，不少二十世纪指挥家仍乐于涉足作曲领域。尽力保持平衡，是伦纳德·伯恩斯坦艺术创作的核心；埃萨-佩卡·萨洛宁说自己之所成为一名指挥，是因为对作曲感到了厌倦。作为对瓦格纳歌剧指挥的职责要求，专职指挥家的呼声早在汉斯·冯·彪罗之前就已出现。彪罗是柴科夫斯基钢琴协奏曲首演时的独奏家（波士顿，1875年），后来在与梅宁根宫廷乐队[Meiningen Court Orchestra]合作

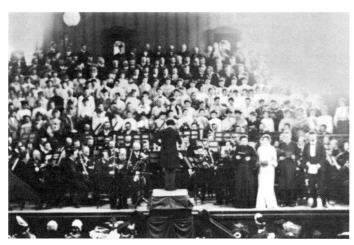

6. 1905年5月22日，古斯塔夫·马勒在斯特拉斯堡指挥贝多芬的《第九交响曲》。

中，他建立起这一职业的支撑环境——勃拉姆斯曾在那里磨炼交响乐写作技巧，理查德·施特劳斯也在此获得了第一次指挥经验。彪罗凭记忆排练和指挥，有时也会要求乐队背谱演奏。他的乐队遵循古老的格万德豪斯传统站立演奏。

总谱、指挥棒、指挥台

指挥这一行当在贝多芬之后获得了发展，它具有三个重要特征。指挥可以在作曲家不在场时用总谱进行排练，总谱成为必不可少的参照；严格忠实于总谱的观念很快取代了演奏者面对五线谱时即兴发挥的观念。指挥棒的样式有多种：可以看到中世纪手稿插图中唱歌教师手中的细棒，也可以找到手握在中段的军队指挥棒。指挥棒和指挥台的主要用处，是让指挥手势在远距离的情况下得以看清。这对于越来越多带有合唱的大型作品尤其重要。有时助理指挥也可以参与其中，甚至在十九世纪的巴黎，还曾出现过风行一时的大型"电力节拍器"。

在后台或外围工作的助理指挥家，很大程度上已被指挥台前的视频设备取代。在特定情况下，助理指挥仍然至关重要：例如，查尔斯·艾夫斯［Charles Ives］在其《第四交响曲》中，需要两位指挥家来领导两个对置的乐队。（1965年4月，利奥波德·斯托科夫斯基［Leopold Stokowski］和年轻的何塞·塞雷布里埃［José Serebrier］指挥美国交响乐团［American Symphony Orchestra］，在卡内基音乐厅举行了一部五十多年前作品的"世界首演"，其精彩片段在"油管"网上仍然可见。）有些室内乐团可以在无指挥的情况下演奏——由首席小提琴家负责指挥；在苏联，作为一种政治宣言，一个名为Persimfans（俄语意为"第一个无指挥家交响乐团"）进行了交响乐演奏，但并未

获得特别的成功[1922~1932]。

尽管指挥的手势源于传统和训练，但还要在职业生涯中进行个性处理。如何在指挥中控制速度、击拍点、释放点，并让演奏家们想起排练时的要求，是构建音乐形态至关重要的内容。而余下的方面则不太紧要，譬如"凭记忆"指挥并不是衡量其能力的特有要求。有的指挥家会以某些正当理由采取背谱的方式，例如近视；而在某些情况下，总谱在手则更加可靠甚至必要，对此不必负面评价。德国指挥家汉斯·克纳佩茨布施[Hans Knappertsbusch]的名言是："我当然用乐谱。我读得懂音乐。"

一些著名指挥家，如瓦莱里·捷杰耶夫[Valery Gergiev]等人，会沿袭斯托科夫斯基的做法——不用指挥棒来指挥，他们认为双手更具表现力。有些人非常有趣，他们会不定时使用指挥棒，或把指挥棒放在左手但暂不挥动。卡洛斯·克莱伯[Carlos Kleiber]一改常见的右手表达模式，专注于左手的细微表达。门德尔松有时会彻底停下指挥，思忖着"他们（乐队）没有我也挺好"。

大师

汉斯·冯·彪罗的弟子阿瑟·尼基什[Arthur Nikisch]树立了"大师范型"[the maestro paradigm]——与其说是某种名流举止，不如说是一种对曲目的渊博智识，以及在现场音乐会上激励演奏者和引导公众的能力。他同时担任了莱比锡和柏林的乐团指挥，通过大量巡演和早期交响乐唱片的录制（例如1913年与柏林爱乐乐团合作的贝多芬《第五交响曲》）提升了乐团的国际知名度。他周游世界，曾担任过波士顿交响乐团驻团指挥，多次从伦敦到莫斯科、圣彼得堡等地担任客席指挥，为柴科夫斯基的交响乐成为音乐会经典曲目做出了重要

贡献。

现代指挥艺术是从尼克什的继任者——托斯卡尼尼和威廉·富特文格勒——这两位巨擘那里继承,抑或是"反叛"发展而来的。但是,无论在方式还是个性上,两者不仅大相径庭,其反差更是无法想象。托斯卡尼尼主张对乐谱的忠诚、对技术的严谨,以传奇般的愤怒谴责那些魂不附体的演奏员,并无视他们强烈的情绪反应。富特文格勒缺乏优雅的姿态,但却能将德奥曲目重新诠释,令人耳目一新、引人入胜。二战后,富特文格勒的职业生涯基本完结,这归因于他也许并非自愿地成为日耳曼至上主义者中的管弦乐代表——反例则是托斯卡尼尼,作为一位英勇的反法西斯主义者,其1937~1954年在NBC交响乐团的经历令他声名远播。在二十世纪下半叶,他们的继任者对管弦乐的影响也是深远的。譬如,曾在莱比锡担任过富特文格勒首席的查尔斯·蒙克,他在巴黎时就带着小提琴听过托斯卡尼尼排练,并常谈起这些经历对自己的表演艺术产生的影响。

这样一群个性斑斓的大师,总在不断追寻自尊和权力,在面对令人畏惧的总谱和观众不知餍足的需求时,永远充满自信。有些人热衷于炫耀自己的剧院斗篷和高顶礼帽,如像米特罗普洛斯[Mitropoulos]及其弟子伦纳德·伯恩斯坦那样——伯恩斯坦会戴着指挥家库塞维茨基用过的袖扣,并在上台之前隆重地亲吻它们。在伦敦长大的斯托科夫斯基,有一次操着奇特的"泛欧洲"口音,在出租车经过大本钟时问:"请告诉我,那个大钟是什么?"人称托马斯爵士的托马斯·比彻姆[Thomas Beecham]总有一种华贵而风趣的傲慢。1948年,当被问及参加爱丁堡艺术节是否是一种荣幸时,他回答说:"天哪,当然没有! 我能来到这里,音乐节应当感到荣幸。"当人们问他,对1956年波士顿交响乐团的爱丁堡之行有何看法时,他回答:

"除了我自己的音乐会，我从不听别人的。因为我发现，在听别人演出之前，自己的演出已经够糟了，那么别人肯定会更糟糕。"

在2011年一项史上"最伟大"的百名专业指挥家评选中，维也纳指挥家卡洛斯·克莱伯［Carlos Kleiber］受到提名，然而，在他的职业生涯中仅仅有过九十六场音乐会。他之所以出名并非全部因为指挥艺术，也因为其高昂的要价和演出前空前冗长的排练。这种情结不难理解——他是伟大指挥家埃里希·克莱伯［Erich Kleiber］之子，其父曾反对他以指挥为业，而且他本人也并不善于向音乐家们表达自己想要什么。从1986年巴伐利亚国立管弦乐团［Bavarian State Orchestra］在日本巡演的录像中，人们可以理解这次评选结果。在作为返场曲目演奏的《蝙蝠序曲》中，克莱伯的音乐观念，对细节的处理以及完美的手势，将作品、指挥和演奏者完美地融为一体，展现了一位伟大指挥家的实力。尽管这个大杂烩序曲并没有什么意义。

那些从欧洲来到美国的大师们——诸如，塞尔日·库塞维茨基去了波士顿，尤金·奥曼迪去了费城，乔治·塞尔［George Szell］去了克利夫兰，迪米特里·米特罗普洛斯［Dimitri Mitropoulos］去了纽约，以及后来的格奥尔格·索尔蒂去了芝加哥——使美国人适应了他们的风格。塞尔虽有与莫扎特相媲美的音乐天赋，但也是个不折不扣的独裁者，他从1946年执棒以来，以高超的智慧和不知疲惫的排练，为乐团在二十世纪六十年代赢得了全球声誉。塞尔和克利夫兰管弦乐团在哥伦比亚广播公司的立体声录音堪称权威，尤其在德沃夏克的交响曲和斯拉夫舞曲方面。他的门生，包括詹姆斯·莱文［James Levine］、利昂·弗莱舍［Leon Fleischer］都极其出色。即使是那些吹毛求疵的人，也对他清晰的指挥手法印象深刻。演奏员们害怕他，但出于尊重，人们仍会为他尽力演奏。而反面的例子是，当蒙克在波士顿接替

库塞维茨基时，一位演奏员说道："终于可以在没有溃疡的日子中演奏了。"

像塞尔一样，在二十世纪中叶，指挥家与所在社区之间建立了紧密联系。在音乐季中，多数音乐会都需要驻团指挥执棒，演出以2场为一组，一般在18组至30组不等，而且通常不鼓励，甚至严禁与其他乐团合作——假期除外。（相比之下，雅尼克·涅杰-瑟贡［Yannick Nézet-Séguin］2010年与费城的合同中规定前三年须有一半的音乐季在所在乐团里演出。）指挥大师激发了观众对音乐会曲目、独奏家和年轻指挥家的兴趣，并培养了人们对现代的或现代化处理的完美音效场馆的渴望。由于听其他指挥家的机会有限，指挥大师们发展出了高度个性化的管弦乐理念。有的听众能在数小节内，就辨认出不同年代费城、克利夫兰或维也纳的"声音"。

指挥界的真正独裁者，当属叶夫根尼·姆拉文斯基［Yevgeny Mravinsky］。他在1938年至1988年期间担任列宁格勒/圣彼得堡爱乐乐团［Leningrad / St. Petersburg Philharmonic］指挥。他在乐团演奏家中拥有彻底的权威性。乐队成员可随时被他召来，只要他愿意，就得一直排练下去。一些视频记录了他的工作细节——譬如，勃拉姆斯某乐章的前两小节——连续排练了一刻钟。（塞尔也是如此，即便在巡演期间，也曾要求经验丰富的乐手们排练莫扎特《G小调交响曲》的片段。）孤僻、冷漠的姆拉文斯基，由于肖斯塔科维奇《第五交响曲》的首演而一举成名，是历史上音乐与政府意志最微妙的结合。姆拉文斯基的技巧塑造了列宁格勒交响乐团特有的声音，技巧极为精确，弦乐音色丰满，铜管声音震撼，他将列宁格勒交响乐团提升至业内最高水平。他和乐团成为从柴科夫斯基到普罗科菲耶夫、肖斯塔科维奇等俄国作品最具权威性的代表。由此，在原本为贵族寻欢作乐而建的

68

大厅里, 指挥家不仅在听觉上, 而且在视觉上, 以政治正确的方式引发了激昂的群情效应: 壁龛上挤满了听众, 身材矮小的姆拉文斯基, 却使用了微小的徒手指挥动作(有时不用指挥棒), 简直让人怀疑他放弃了凌驾于演奏员和作曲家之上的核心地位。

音乐总监

当跨大西洋航班开始普及, 指挥长居一地的现象便成为过去式。指挥家与大型唱片公司达成收入不菲的协议, 从一个乐团到另一个乐团, 从一个音乐厅到另一个音乐厅。过去那种一位指挥家对应一个乐团的传统逐渐消失, 如今出现了一种新的制度。乐团把日常管理越来越多地交给了经理人, 而 "音乐总监" 则负责策划未来的音乐季, 指挥其中部分音乐会。(眼下流行的头衔是 "音乐总监和首席指挥"——既夸张又多余。)余下的音乐会则分配给特约指挥或副指挥——他们被优待性地奉上 "首席客座指挥" 等头衔。事实上, 前任指挥或 "桂冠指挥家" ["conductor laureate"] 通常都很欢迎其回团指挥。

即使有了经理人的助力, 音乐总监也要在行政事务和会议室里消耗漫长的时光。马勒在维也纳音乐季期间每周的工作量, 会让人怀疑他是否有空思考当晚指挥的音乐会, 以及如何保持如此旺盛的精力。管弦乐队的部署, 从舞台布局到每个作品需要多少演奏者, 基本都由音乐总监来决定。(当下流行的 "欧洲座次", 即第一小提琴和第二小提琴座位轮换的办法, 尽管只在部分曲目中 "行之有效"; 但重要的是, 这种轮换和空间变化所体现的意义。)指挥家个人对待音乐文本的处理手法各不相同。瓦格纳和马勒主张对贝多芬交响配器进行大幅度现代化改编, 而塞尔则经常用现代圆号来演奏贝多芬的作品。减少声部曾是很普遍的方法, 这些传统如今随着指挥家们四处传播, 以

前则是作为当地管弦乐队的特色。

指挥家大部分的辛苦工作是在排练时完成的，在1995年一部名为《指挥的艺术》[The Art of Conducting]的纪录片中可见一斑——随后，该片还以录像带和DVD的形式发布。超级指挥明星伦纳德·伯恩斯坦、赫伯特·冯·卡拉扬数十个小时的工作被记录了下来。1985年歌唱家奇里·特·卡娜娃[Kiri Te Kanawa]与何塞·卡雷拉斯[José Carreras]录制的《西区故事》[West Side Story]可能更有说服力。互联网上的视频亦可为证，卡洛斯·克莱伯、塞尔吉乌·切利比达克[Sergiu Celebidache]、查尔斯·蒙克、丹尼尔·巴伦博伊姆等优秀指挥家都与他们的管弦乐队朝夕相处。时钟滴答作响，时间成为共同的敌人——每一次排练都可能会停下，以解决重要的细节问题。其余的则随着时间而汇聚在一起，成为长期积累的风格结果。

爱乐乐团的理想，唯有通过指挥家、演奏家以及公众之间的幸福"结合"方能实现。假如一开始就不般配，或关系很快对立，那么损害性将是彻底的。"带着手枪的"阿瑟·罗津斯基[Arthur Rodzinski]先是与纽约不合，后来又跟芝加哥不合，最终因明显的精神疾病而退出。克里斯托夫·埃森巴赫[Christoph Eschenbach]在巴黎很受欢迎，在费城却四面楚歌。反之，詹姆斯·莱文在波士顿接替小泽征尔的案例则非常完美。尽管一生都在纽约大都会歌剧院，且不断受到疾病的困扰，莱文在波士顿重燃了人们的热情火苗——当时小泽和波士顿人早已互相厌倦，莱文则受到了波士顿人致以棒球运动员般的欢呼。克劳迪奥·阿巴多[Claudio Abbado]和西蒙·拉特尔都不是本地人，但在柏林找到了不错的下家。其他也有一些不错的合作关系，包括科林·戴维斯[Colin Davis]与伦敦交响乐团、伯纳德·海廷克与阿姆斯特丹音乐厅管弦乐团、祖宾·梅塔和以色列爱乐乐团[Israel

71

Philharmonic]等。

年轻的丹尼尔·巴伦博伊姆与巴黎管弦乐团[Orchestre de Paris]
配合默契,但在1989年密特朗政府关于巴黎的新巴士底歌剧院的
发展、规划和补贴论证会中,他被迅速解聘。据说巴伦博伊姆提
出了110万美元的薪水,这惹恼了艺术赞助人皮埃尔·伯格[Pierre
Bergé]。离开巴黎对巴伦博伊姆而言并不坏,他随后在芝加哥交响乐
团(1991年)接替索尔蒂担任第九任音乐总监,后来还去了柏林国家歌
剧院[Staatsoper],提升了他的国际地位。

1995年,加州出生的迈克尔·蒂尔森·托马斯在旧金山寻得工
作。同样,年轻的芬兰作曲家、指挥家埃萨–佩卡·萨洛宁在1989年至
2009年近二十年里征服了洛杉矶。他与欧内斯特·弗莱施曼一起亲
密工作,改善乐团环境,建造并入驻新的迪士尼大厅。他还在2004年
的一次指挥比赛中发现了后来的继任者古斯塔沃·杜达梅尔。在萨
洛宁的监督下,乐团"资金充裕、没有合同纠纷,面对几乎满员的观众
使用新技术演奏,洛杉矶爱乐变成了珍稀物种,一个幸福欢乐的交响
乐团。"

与此同时,年轻指挥家也确实"多样性"了。这个过程始于二十
世纪中后期,以迪恩·狄克逊[Dean Dixon]和他的学生丹尼斯·德·科
多[Denis de Coteau]、詹姆斯·德·普里斯特[James De Priest]为代
表。就媒体对其职业生涯各阶段的不同描述,狄克逊曾说——他先
是被称为一名"黑人指挥",然后是一名"美国指挥",最后才是"一
名指挥"。女指挥家们则追随纳迪亚·布朗热[Nadia Boulanger]的
脚步——这位音乐史上最伟大的导师之一,也是首位登上重要乐
队指挥台的女性,曾在1938年首演斯特拉文斯基的《敦巴顿橡树》
[*Dumbarton Oaks*]。如今,在众多引人瞩目的女性指挥家中,布法

72

罗爱乐乐团［Buffalo Philharmonic Orchestra］的乔安·法莱塔［JoAnn Falletta］、巴尔的摩交响乐团的马林·奥尔索普［Marin Alsop］脱颖而出。美籍华人指挥家张弦自2002年起与纽约爱乐乐团关系密切，并于2005年成为该团副指挥；2009年，她被任命为米兰交响乐团音乐总监。

从二十世纪八十年代开始，英国见证了简·格洛弗［Jane Glover］和希恩·爱德华兹［Sian Edwards］在歌剧指挥台上的突出成就。她们还确认了歌剧院的继任者——茱莉亚·琼斯［Julia Jones］。但在伦敦，一个女人站在指挥台上的场景依然少见。2010年，英国《卫报》作者汤姆·瑟维斯曾抱怨说："管弦乐队的女指挥家仍然太少，除了英国皇家音乐学院的简•格洛弗。眼下英国任何地方，管弦乐团或歌剧院高层职位都缺乏女性身影。"

大师神话

1991年，唱片业既刁钻刻薄又爱摆弄是非的作家诺曼·莱布雷希特出版了《指挥家神话：追求权力的伟大指挥家》［*The Maestro Myth: Great Conductors in Pursuit of Power*］一书，对业界腐败进行了揭露，相比音乐本身，书中更感兴趣的是明星的个人身份与财富。其主要目标是唱片业大亨赫伯特·冯·卡拉扬，当然还有罗纳德·威尔福德和哥伦比亚艺术家经理公司。他针砭时弊，将威尔福德的客户，诸如阿巴多、巴伦博伊姆、戴维斯和小泽征尔都囊括其中，这些人当时都在哥伦比亚艺术家经理公司麾下的100名指挥家之列。许多公开发表的讽刺文，其行文方式如出一辙。现在莱布雷希特还有了固定的网站："滑落光盘"［Slipped Disc］。

当然，莱布雷希特说得有理——指挥的明星地位和令人瞠目的报

73　酬，已把乐团一再推向破产边缘。尽管他在后来出版的一本书的标题中宣称古典音乐"可耻地死亡"了，但管弦乐队和指挥家却并没有死亡。由此，大师现象的荒谬性显而易见。

约瑟夫·霍洛维茨［Joseph Horowitz］《理解托斯卡尼尼：美国音乐会生活社会史》［*Understanding Toscanini: A Social History of American Concerto Life*, 1994］一书也提供了批判性的观点，作者把对托斯卡尼尼的狂热崇拜解释为企业营销的最终效果，企业故意将"世界上最伟大"和"传奇"的老朽之作推销给美国中产阶级听众。托斯卡尼尼曾指挥NBC交响乐团在战时演奏威尔第《命运之力》［*La Forza del destino*］序曲，这本该是一场激发爱国热情的演出。然而，若细察这部用于促销的影片，就能明白霍洛维茨所说的事实——托斯卡尼尼对于那些意在表达"艰难前行"的乐句处理得过于莽撞，导致小提琴经过句晦涩不清。此外，该书还会不时在章节中深情回忆乐团的久远历史。

指挥家的意义

概言之，指挥家的任务是赋予当下以生活的意义。指挥家依据不同场合为音乐塑形——如场地、演奏者、听众、日期等。当指挥降格为活动组织者时，便和交通管理员的工作没有区别了，当然这并不有趣。唯有当指挥家为艺术服务，促成心灵交流时，音乐才会变得生气勃勃。好指挥让美从别人身上显现，他们控制数量，追寻合适的形态、质量和材料，解决作品中存在的问题。他们努力使第十次演出和第一次一样美妙，力求攻克每一天的艰难困苦，让每个演奏员都拥有自己的生活。以上这些一旦成型，魔咒便会显现——艺术家在舞台上齐心合力，观众在音乐厅心醉神驰。

二十一世纪的第二个十年开始了。2009年，洛杉矶爱乐的古斯塔沃·杜达梅尔已是家喻户晓的人物；艾伦·吉尔伯特在纽约也是如此；西蒙·拉特尔相比更年长，或许也更聪明些。1980年时他才25岁，但从音乐学院或大学来到伯明翰交响乐团［1998］之后，很快在2002年站上了柏林爱乐的指挥台。2008年，拉特尔在乐队成员的不信任投票中死里逃生，部分原因是他打算在柏林郊外滕博尔霍夫机场的机库中，演奏卡尔海因茨·施托克豪森［Karlheinz Stockhausen］的《群》［Gruppen］——后来他的任期延长至2018年。（施托克豪森于2007年去世，曾将世贸中心的袭击描述为"史上最庞大的艺术作品"。滕博尔霍夫机场虽已废弃，但它在二战及战后柏林的分裂中扮演了重要角色。）在远离牛津和伯明翰的世界里，仍然孩子气的拉特尔保持着冷静自信。在音乐会前的视频中，他在舞台上友善地畅谈，据说他的眼睛可能正盯着美国——这个现代欧洲的化身——的合同。

在纽约接替伦纳德·伯恩斯坦的指挥家——皮埃尔·布列兹［Pierre Boulez］、祖宾·梅塔、库尔特·马祖尔［Kurt Masur］和洛林·马泽尔［Lorin Maazel］——尤其是最后三位，就像一个豆荚里的豌豆：他们聚焦于常规曲目，并喜欢生活在别处。相比之下，艾伦·吉尔伯特则是土生土长的新生代——多重种族、哈佛大学毕业、热爱城市生活。他的指挥技术无懈可击，为人彬彬有礼，指挥风格庄重，在纽约备受赞誉。而杜达梅尔喜欢咧嘴笑，发型古怪，是这群人中最年轻的一个。他留给支持者——他的祖国委内瑞拉"音乐救助体系"［El Sistema］的青年交响乐团、瑞典哥德堡交响乐团［Gothenburg Symphony Orchestra］（他仍是该乐团的首席指挥）以及好莱坞露天剧场的听众——极具冲击力的印象。他的主题音乐会包括"柴科夫斯基与莎士比亚"项目、2011年5~6月的"解放勃拉姆斯"项目——其

中会有一首勃拉姆斯的作品，同时配以一首类似的新作品。例如，勃拉姆斯的《安魂曲》配上史蒂文·麦基［Steven Mackey］的《美逝》［*Beautiful Passing*，2008］——一部关于作曲家逝去的母亲之作。

到目前为止，这三位指挥家都没有在惯常曲目中显出独树一帜的个人特色。当管弦乐团工作中诸多其他方面成为主要问题时，个人特色已不再是衡量指挥艺术的真正标准了。今天的指挥主要是给乐团注入活力。当一个指挥家体态健康、精力充沛、思维清晰地登上指挥台时，人们就会领悟他们之所以重要的原因。

第六章

曲目

1788年，莫扎特突然放弃钢琴协奏曲这一体裁，在职业生涯后期创作了三首伟大的交响曲(降E大调、G小调和C大调《朱庇特》，分别为K.543、K.550和K.551)，成为艺术创作突变的典型案例。数十年来，一直以海顿、莫扎特和贝多芬为音乐正餐的欧洲人，在十九世纪三四十年代终于转向门德尔松，反映出对新生事物的渴望。巴黎人并不太关心勃拉姆斯的交响乐，但对瓦格纳乐剧选段却乐此不疲。尽管已故先辈们的音乐渐渐成为音乐会的主流内容，但仍缺乏像德彪西那样脱胎换骨的首演作品，或如马勒、拉威尔、斯特拉文斯基亲自指挥的那些新作品。

乐队曲目以贝多芬与勃拉姆斯为轴心，仍有其必要性：一方面，是因为管弦乐队本身便是由乐队作品来定义的；另一方面，交响乐所追求的理想也反过来规定了作品。在贝多芬之前有古典主义；在勃拉姆斯之后，一切都崩溃了——包括奏鸣曲式、传统和声体系，以及在现代主义语境下重建的"古典"音乐。勃拉姆斯，置身于往昔丰厚遗产与未来困境之间，常被视为一位宛如"终结者"的管弦乐作曲家。

一言以蔽之，鉴于指挥家的艺术努力、观众需求、学术界研究以及在世作曲家的个人追求，乐队曲目将会不断发展变化。直至二十世纪五六十年代，柏辽兹才被普遍承认为一位伟大的作曲家。同时，人们对海顿的伟大性和所谓"巴洛克趣味"的东西重燃兴味。美国人对拉赫玛尼诺夫迷恋尤甚，对此费城交响乐团及其指挥、听众的助力起到重要作用。阿姆斯特丹的门格尔贝格[Mengelberg]和纽约的伯恩斯坦所倡导的马勒交响曲，超越了勃拉姆斯和柴科夫斯基，成为评判指挥家成就的标杆。(在离开纽约后，伯恩斯坦与维也纳爱乐乐团合作了大量马勒作品，他需要迅速展现令人信服的行动。)托斯卡尼尼和NBC交响乐团1932年的录音让格罗菲[Ferde Grofé]的《大峡谷组曲》[1931]家喻户晓，从而证明美国风格已成为当下听众的挚爱。该作之所以流行，主要得益于其中《在路上》[On the Trail]一曲的驴蹄声以及外加的驴叫声。此外，还因为美国烟草商菲利普·莫里斯[Philip Morris]的香烟广告，也以这段音乐引出肥皂剧《我爱露西》[I Love Lucy]的剧情。

这一时期，由于叙事性成为浪漫主义的核心；同时，贝多芬之后的交响曲篇幅都更加长大，作曲家们便开始以乐章标题廓清自己的意图。譬如，李斯特在《浮士德交响曲》节目单上印制"故事"来予以作品阐释，与《幻想交响曲》如出一辙。从十九世纪到二十世纪，能"讲故事"的作品占据了音乐会曲目主流，不仅有《魔法师的门徒》和《蒂尔的恶作剧》[Till Eulenspiegel's Merry Pranks]这样耳熟能详的故事，还有诸如《"新世界"交响曲》和柴科夫斯基《"悲怆"交响曲》那样并非"明示"的故事。然而，音乐会曲目从"绝对"音乐向"情节性"音乐的根本转变并非定局，几乎在所有音乐会中都能听到这两种音乐形态。尽管现代主义已在音乐厅中不断出现，听众们仍会习惯地对各类

作品尝试情节性叙事,借助节目单、唱片活页或音乐会前的导赏来揭开陌生曲目的神秘面纱。 **78**

节目安排

无论是单场音乐会,还是整个音乐季,节目都要在实际演出的三四年前做出考虑。这些考虑既针对明星的胃口和人们对之的熟悉程度,也涉及到一些需要探索的新空间。经纪人安排独奏家和客座指挥的日程;音乐季同样也受这些因素影响,如合唱队什么时候可以演出,以及某个城市可能会发生什么。每一场音乐会都必须吸引付费听众,但同时也须包含智性价值。整个音乐季应当自然而然、张弛有序——尽管如今这个问题不那么重要,因为全季的订户并不多。

刻板的管弦乐节目——"拉开帷幕"的序曲、协奏曲、幕间休息,然后是交响曲——仅为一种参考模板,随着历史的演变,曲目的荣誉"地位"从音乐会的开头移至结尾。体现为优先等级上的变化,如贝多芬前期的交响曲及其前辈创作的交响曲,会让位给压轴戏——贝多芬《第九交响曲》、勃拉姆斯、柴科夫斯基和马勒等人的作品。钢琴家弗拉基米尔·霍洛维茨[Vladimir Horowitz]在其明星生涯的巅峰期,只在音乐会快结束时出场演奏。事实上,从最早的音乐季开始,听众对于协奏曲及独奏家的兴趣便远超其他节目,而管弦乐队也有意推出一流的音乐天才,譬如演奏自己丈夫协奏曲的克拉拉·舒曼、挪威小提琴家奥勒·布尔[Ole Bull]以及德裔美国大提琴大师维克多·赫伯特[Victor Herbert]等人。

曲目安排存有风险,譬如一些过于另类或非代表性的作品(如在威尔第《安魂曲》之前安排他的弦乐四重奏),或貌似有趣,但实际绝非如此的曲目(如从头至尾演出整套维瓦尔第《四季》协奏曲);此 **79**

外,关于作曲家的专场音乐会——如勃拉姆斯专场、瓦格纳专场等,唯有设法将听众的注意力聚焦于作曲家的成长或彼此间的关联上时才会成功;反过来,类似于瓦格纳与福雷这样既合适又富挑战性的搭配组合则会更显特色。管弦乐曲目还会受时尚因素影响,如二十世纪九十年代末阿斯特·皮亚佐拉[Astor Piazzolla]和西尔维斯特·雷维尔塔[Silvestre Revueltas]曾一度流行,这就需要音乐总监在对时尚的鉴别与迎合之间保持微妙的平衡。

音乐季的开闭幕通常都会有大型活动,涉及大量人力物力,譬如马勒的第二交响曲《复活》,或卡尔·奥尔夫的《布兰诗歌》。许多地区会有悠久的节日传统。巴黎在复活节周末举行的"圣灵音乐会"[concert spirituel]就是一种敛心默祷的教堂类音乐会,其前身是大斋节期间迫于剧院关门而举行的系列管弦音乐会。维也纳爱乐乐团新年音乐会在每个新年早晨,都会演奏施特劳斯等维也纳音乐大师的作品,并向全世界5000万人播放。流行音乐和逍遥音乐会的保留曲目也纳入了一些令人愉悦的内容:如节选的管弦乐作品——理查德·罗杰斯[Richard Rodgers]的《旋转木马》圆舞曲和奥芬巴赫的《快乐巴黎人》。

国际范围的演出则要按需进行细节调整,这是因为管弦乐队要带着自己"标志性"作品和重要主张进行巡回演出,而大多数人很快也会听到其他乐团演奏的柴科夫斯基《第四交响曲》。对于外国听众而言,曲目则更微妙。人人都想听俄罗斯乐团演奏俄罗斯音乐,听柏林爱乐的理查德·施特劳斯,维也纳爱乐的莫扎特、舒伯特和勃拉姆斯。但是,美国人在国外应该演出什么呢?1960年,波士顿交响乐团将塞缪尔·巴伯[Samuel Barber]、阿伦·科普兰[Aaron Copland]、沃尔特·皮斯顿[Walter Piston]、诺曼·德洛·乔伊奥[Norman dello

80

Joio]、伊思利·布莱克伍德[Easley Blackwood]和莱昂·基希纳[Leon kirchner]——所有与该乐团关系密切的作曲家——的作品带到了日本。但评论家们想知道为什么一个日本作曲家都没能入选。费城交响乐团在芬兰上演西贝柳斯。就像乒乓外交一样,乐团在1973年,与中国钢琴家殷承宗一道,上演了中国作曲家集体创作的《黄河》钢琴协奏曲。

曲目演变

通常所说的曲目经典化,主要是通过乐团演奏的作品及观众来完成的。十八世纪大部分作曲家的工作几乎都是昙花一现,而在另一方面,音乐会曲目编排的固有特质,也使相对不多的作曲家及其作品受到公众关注。人们认为这些作品值得反复聆听和尊重。总之,这类作品可以称为经典。

后来,在世作曲家需要与已故作曲家争夺交响乐曲目的一席之地。如果想在这个排外的体系中取得胜利,在世作曲家的作品通常须符合以下四项"标准",即"长久价值、联系传统、个性以及亲切感。"有时,这些目标是相互矛盾的,因为作品越传统,就会越缺乏胆量,也就越不可能在长久价值方面上获得成功。管弦乐队变得越来越倾向于保守的上层阶级与传统价值观,因此前卫作曲家只得寻求其他形式,让自己最好的作品得以公演。

从十八世纪初到贝多芬时代,抽象的、四个乐章的交响曲一直居于主导地位。(在1720年至1840年期间,除了奥地利人和德国人,从斯堪的纳维亚到里约热内卢的作曲家约创作了足有60卷的交响曲,有人在1986年甚至出版过一本合集。)贝多芬对交响曲规则的深刻改变,并非是对那些跳舞的农夫以及鸟鸣、小溪等的音乐性模仿,而是

81

不断要求听众做出音乐之外的、与政治和文学相联系的智性反应。《第九交响曲》的歌词通过声乐合唱表达了全世界的兄弟情谊，堪称管弦乐艺术的至高纲领——这对试图超越它的下一代作曲家而言，不啻为一种令人恐惧的、几乎失控的威胁。

在与先辈遗产不和谐的共存中，浪漫主义者以及后浪漫主义者探索了新的交响乐规模和情感表达的可能性——直到传统形式与和声功能崩溃为止。一些传统主义者，譬如勃拉姆斯、德沃夏克、柴科夫斯基等人的交响曲在色彩和规模上有所突破，但创作进程大大减缓。破笼而出的创作自由从一战开始时便如火如荼地展开。在维也纳、拜罗伊特和柏林之外，有北欧的西贝柳斯和尼尔森，英国和法国的埃尔加、弗兰克、德彪西，甚至还有一些美洲的声音。

在二十世纪，很少有人了解交响大厅里不时的刺耳声是怎么来的，当然，听众在拉威尔、拉赫玛尼诺夫等作曲家亲切入微的音乐中也能获得安慰。事实上，斯特拉文斯基也有很多追随者。阿尔班·贝尔格［Alban Berg］1935年的小提琴协奏曲已获得了很多审美方面的确切阐释。其他一些地方，则采取了降低曲目理解难度的方式。在大都会歌剧院，几乎每一场音乐会，都会安排听众乖乖坐下听一些新作品，如伦纳德·伯恩斯坦和波士顿交响乐团1949年首演的梅西安［Olivier Messiaen］《图伦加利拉》［Turangalila］这样一种交响怪物。有时，听众们似乎也很享受。

82 ## 作品委约

长期以来，管弦乐队、独奏家和赞助人都会委托订购音乐作品，以供演出之需——就像传说中黑衣人委托垂死的莫扎特创作《安魂曲》一样。美国小提琴家路易斯·克拉斯纳［Louis Krasner］曾分别委

托过阿诺德·勋伯格及其弟子阿尔班·贝尔格创作协奏曲;在大英帝国鼎盛时期,音乐出版社布西与霍克斯[Boosey & Hawkes]委托爱德华·埃尔加创作一套六首的《威风堂堂进行曲》,作曲家对前两首的创作颇费心力,但直至离世仍未完成全曲。由于给予了充分的时间进行创作和完善,除了酬金之外,上演的确定性也让该体制富有吸引力。

为举行各类重要的周年庆典,管弦乐队开始了自我炫耀般的委约计划。在波士顿,塞尔日·库塞维茨基[Serge Koussevitzky]一马当先,将妻子从茶叶贸易中获利的大量资金用以委约、表演和出版新作。1931年,为纪念乐团成立50周年,他委约了拉威尔的《G大调钢琴协奏曲》、鲁塞尔的《第三交响曲》以及斯特拉文斯基的《诗篇交响曲》。1943年移居美国后,库塞维茨基基金会[Koussevitzky Foundation]以1000美元的价格委托巴托克创作了《乐队协奏曲》。在1955~1956年的75周年纪念音乐季中,波士顿交响乐团、查尔斯·蒙克和库塞维茨基基金会委托美国和欧洲著名作曲家,共创作约15部作品,其中大部分是交响乐,包括伯恩斯坦的第三交响曲《卡迪什》[Kaddish],迪蒂耶[Dutilleux]伟大的《第二交响曲》(二重)[Le Double],以及罗杰·塞欣斯[Roger Sessions]的《第三交响曲》——所有这些都成为了乐团保留曲目。库塞维茨基基金会仍在不断进行重要的作品委约。

多方资金支持也是当下常态。约翰·亚当斯2009年的《城市之夜》[City Noir],是洛杉矶爱乐乐团、伦敦交响乐团和多伦多交响乐团联合委托创作的,杜达梅尔在其第一场洛杉矶音乐会上予以首演。2001年,美国50个州的58个小型管弦乐队组成了一个协会,为旗下乐团提供了更多新作品和首演机会,他们还获得了福特汽车公司的赞助。最早两批"美国福特制造"的作曲家,琼·托尔[Joan Tower]和约

83

瑟夫·施万特［Joseph Schwanter］都是幸运儿——托尔以《为非凡女性而作的号角》［*Fanfare for the Uncommon Woman*］而闻名，施万特的管弦乐作品——《无限余音》［*Aftertones of Infinity*］获得了普利策奖。托尔的履约作品是15分钟长的《美国制造》［*Made in America*, 2004］，后由伦纳德·斯拉特金和纳什维尔交响乐团录制了唱片，并获三项格莱美奖。在一部介绍施万特《逐光》（*Chasing Light*, 2007年）的影片开头，演职人员名单展示了各界强有力的合作伙伴，诸如：福特汽车公司、美国管弦乐团联盟、美国作曲家基金会［"Meet the Composer"］、美国国家艺术基金会、科普兰音乐基金会、弗朗西斯·戈莱公益信托基金会［Francis Goelet Charitable Trust］以及安菲翁基金会［Amphion Foundation］。

也有相对不错的天使资助项目，主要为区域性管弦乐团多方委约计划提供资助，他们声称致力于寻找"下一个舒伯特"，当然暂时还茫无头绪。

历史知情表演

早期音乐运动开始于"古代音乐"爱好者（主要在英国）对雷贝琴［rebecs］和竖笛的兴趣，并随着职业歌唱家、演奏家的加入获得蓬勃发展。对此，人们精心复制了羽管键琴、各类弦乐器，以及与现代管乐器相比结构更加简单的"前身"。到了二十世纪六十年代，这场运动已经发展到涉及早期管弦乐曲目，包括演释性的演奏会以及维瓦尔第、巴赫和亨德尔作品的录音，并朝着启蒙时代音乐的方向稳步前行。

84 巴赫和亨德尔的曲目从未真正消失过。英格兰南部一年一度的"三唱诗班节"［Three Choirs Festival］可以追溯至1719年，当时巴

林还在世；1815年，海顿去世六年后，波士顿成立了亨德尔和海顿协会。然而，他们的音乐却以极为拖沓的浪漫版本流传下来，如汉密尔顿·哈蒂爵士［Hamilton Harty］改编的亨德尔《水上音乐》组曲，或是托马斯·比彻姆爵士对亨德尔三幕歌剧《忠实的牧羊人》［*Il pastor fido*］的自由发挥——加入了单簧管的大型管弦乐队，缓慢得令人窒息的行板。

尼古拉斯·哈农库特和妻子爱丽丝·哈农库特［Alice Harnoncourt］在二十世纪五十年代中期筹建了维也纳古乐团［The Concentus Musicus Wien］，并于1964年用重要的旧式乐器演出了全部《勃兰登堡协奏曲》。1959年，内维尔·马里纳［Neville Marriner］的圣马丁学院乐队［Academy of St. Martin-in-the-Fields］登台首演，该团通常不设指挥，但使用现代乐器。在巴黎城外，新巴黎管弦乐团的双簧管首席让-克洛德·马格瓦［Jean-Claude Malgoire］创立了"马场与皇家室内乐团"［La Grande Écurie et La Chambre du Roy］——暗指与过去凡尔赛的骑马吹管手和室内音乐家的关系。无疑，这会让听众更易理解作品以及曾经的功能——就像亨德尔的《皇家焰火音乐》，当时曾由100名音乐家组成，用了足够多的双簧管、小号、圆号和鼓。

由此，一个非凡的市场获得开拓。尤其是在英国，很多乐队都以羽管键琴演奏家特雷弗·平诺克［Trevor Pinnock］、克里斯托弗·霍格伍德［Christopher Hogwood］和雷蒙德·莱帕德［Raymond Leppard］为中心进行合作。前贝多芬时期的古乐器表演也获得成功，一些使用十八世纪莫扎特式古钢琴［Mozartian fortepianists］的演奏家引领了这一潮流，如罗杰·诺林顿［Roger Norringten］的"伦敦古典演奏家"［London Classical Players, 1978］和"汉诺威乐队"［Hanover Band, 1980］——后者直接唤起了人们对英国汉诺威时代［1714-1830］的

怀念。约翰·艾略特·加德纳[John Eliot Gardiner]在1990年创办的"法国大革命与浪漫时代管弦乐队"[Orchestre Révolutionnaire et Romantique],开始时主要演奏柏辽兹、舒曼和门德尔松的作品,后来发展到勃拉姆斯和威尔第。

历史知情表演既扣人心弦又充满争议。诺林顿在指挥贝多芬《第九交响曲》时,固执地使用作曲家可能误标的速度记号,这使慢乐章速度明显加快,而末乐章则慢得多。从古老的座位布局、更快的运弓速度、更短的乐句中,人们可以听出微妙但并非不重要的艺术效果。诺林顿还反对使用连续揉弦,认为这是小提琴家弗里茨·克莱斯勒二十世纪三十年代的发明,会使浪漫主义作品,甚至马勒的"单纯性"受到损害。他完全赞成乐章间的鼓掌。

结果,除了怀旧时多听一次,人们现在已经很少再去关心摩门会堂合唱团[Mormon Tabernacle Choir]、费城交响乐团与尤金·奥曼迪1959年合作的《弥赛亚》录音,或1963年畅销CD《圣诞喜悦》中"慢"不可言的合唱"哈利路亚"——伯恩斯坦指挥爱乐乐团和摩门会堂合唱团。巴洛克音乐轻盈短小、活泼细腻、惯于修饰的方式深入人心,若以传统慢速演奏贝多芬慢板乐章,如今已令人不适。"表演实践"["performance practice"]的经验,如今在世界各地交响音乐厅均被接纳。

但这种实践果真"可信"吗?在《文本和行为》(Text and Act,1995年)一书中,理查德·塔拉斯金这位当代最富洞察力的思考者认为,其实整个问题弄错了——争论的关键点其实与如何重现过去毫无瓜葛,而是与进步的表演态度相关,唯有如此才能让"活的音乐"从经典曲目的暴行中重获自由。

1856年,法国皇后欧仁妮[Eugénie]发现,巴黎音乐学院管弦乐

团音乐会节目单上仅有一位作曲家——罗西尼——尚在人世,于是便问那个资质平平的指挥:"你们可爱的乐团只演奏已故作曲家的作品吗?""夫人,"指挥鞠了一躬,"巴黎音乐学院音乐会协会[Société des Concerts]就是音乐的卢浮宫。"他意在恭维:成为经典未必要像化石那样古老。劳伦斯·克拉默[Lawrence Kramer]在《为何古典音乐依然重要》(*Why Classical Music Still Matters*, 2007年)一书中写道:"古典音乐应当庆幸有了博物馆文化。博物馆比以往任何时代都更受欢迎。"

在布鲁克林音乐学院,约瑟夫·霍洛维茨与驻校的布鲁克林爱乐乐团一道,以各种主题开展周末系列音乐会——譬如"来自新世界""俄罗斯的斯特拉文斯基""美国先验主义者"(1994全年)——同时,音乐会也融汇了室内乐、研讨会和展览。这在很大程度上与新的"探知–学习"博物学风格一致,引起了广泛共鸣。《文明》[*Civilization*]杂志曾对此予以盛赞:布鲁克林把交响乐团从博物馆变成了一个社区中心。

各种"主义"

亚历克斯·罗斯[Alex Ross]的《余下只有噪音:聆听20世纪》[*The Rest is Noise: Listening to the Twentieth Century*]一书被评为2007年度最佳音乐类书籍,对上世纪"现代音乐"缺少吸引力的观点提出挑战。罗斯坦言"对其进行彻底讨论是不可能的",继而带领读者探索"极简主义、后极简主义、电子音乐、笔记本音乐、互联网音乐、新复杂派、光谱主义"等海量作品世界。毕竟,现代音乐足已包含六代人、上百种文化:如艾略特·卡特[Elliott Carter]、捷尔吉·利盖蒂[György Ligeti]、武满彻[Toru Takemitsu]和马格纳斯·林德伯格

[Magnus Lindberg]，诸此等等。

音乐话语[Music-speak]以清新脱俗的方式摆脱了文学理论，这使美术展中的各类主义（野兽派、社会现实主义、漩涡派）相形见绌。在印象主义和序列主义现身之前，音乐实际上只有两大流派——古典主义和浪漫主义。然而，这里还需要留意两个较新的"主义"——它们与管弦乐传统关注点有关。

斯蒂夫·莱奇[Steve Reich]和约翰·亚当斯[John Adams]的极简主义[Minimalism]音乐，很容易从技术层面辨别。这类音乐专注于素材的重复，尤其在节奏方面，它们移形换景，音乐如花蕾层层绽放，花瓣片片盛开。代表性管弦乐作品包括《快速机器之旅》(Short Ride ina Fast Machine, 1986年，匹兹堡交响乐团)、歌剧《尼克松在中国》中的一个唱段(1985年，密尔沃基交响乐团等)。光谱主义是吉拉德·格里塞[Gérard Grisey]和特里斯坦·穆雷尔[Tristan Murail]在法国音响与音乐协调研究院[IRCAM]创立的作曲法——IRCAM为巴黎蓬皮杜中心下设的电子音乐研究机构。通过计算机频谱分析，某些特定音簇、"和弦"就能"转化"为构成色彩变化的的细密乐谱，如格里塞的《声学空间》(Les Espaces acousstiques, 1974~1985年)和英国作曲家布莱恩·芬尼豪的大型交响乐《意外之事》(Plötzlichkeit, 2006年)。这两种方法之间的联系在于，极简主义依赖于节奏和节拍的变型[transformations]，而光谱主义则在于音色的蜕变[descended]，在某种程度上取决于初期系统中主题的转化模式。它们美妙绝伦，使人"致幻"，既"可接受"又具有"持久性"，似乎并不违背事物的自然秩序。

古典和流行在风格上的重合，"高雅"和"通俗"之间的结合——曾经被视为"融合"，如今则广泛称为"跨界"——目前尚无定论。

这一现象有早期的例证,如格什温的《蓝色狂想曲》、拉威尔的《G大调钢琴协奏曲》和米约的《世界之创造》[*La Création du monde*]。在这些作品中,上流社会曾认为是"邪恶蔓延"的爵士乐悄然得体地获取了正当性。科技风[techno]已经融入交响音乐厅的小步舞曲之中。跨界音乐让舞台上下如坐针毡,但每个人都有所发现——梅森·贝茨[Mason Bates]在平克·弗洛伊德[Pink Floyd]、电台司令[Radiohead]和比约克[Bjork]的专辑中"发现"了管弦乐;伦敦交响乐团的观众在2010~2011年贝茨的《母船》[*Mothership*]演出中"发现"了欣欣向荣的电子音乐。

今天的交响乐曲目,不仅由重要乐团的常驻作曲家,如洛杉矶的亚当斯,芝加哥的贝茨,纽约的林德伯格,巴黎和克利夫兰的马克-安德烈·达勒巴维[Marc-André Dalbavie]来定义,也同样由世界各地乐团的作曲家定义。古典作曲家和演奏者不再隐藏自己对摇滚和流行风格的喜爱,而摇滚音乐家也没有餍足于《春之祭》之类的作品。"你的苹果音乐播放器里有些什么?"古斯塔沃·杜达梅尔在新闻发布会上被问及这个问题,于是他围绕拉丁节奏和西班牙流行的嘻哈音乐话题大谈了五分钟。

88

第七章

评论

　　音乐新闻很早便在报纸杂志上出现，其早期撰稿者与指挥一样，也多为作曲家。大都会交响乐团不少值得一听的音乐会，会受到预先提示与事后评论，有时甚至会有十几位职业乐评人撰稿。乐评人如同大众品位的仲裁者，热切地进行着争论，但立场通常受雇主政治立场和所在社会环境而定。柏辽兹每周两次为主流报纸《辩论报》[*Journal des Débats*] 撰稿，这是他维持生计的主要来源。他特别热衷于管弦乐，在三十年职业生涯中，其日常写作包括足有一本书厚度的贝多芬交响曲研究、配器法和指挥相关的文章，还有内容丰富的回忆录——对当时的音乐会实践进行了观察。如果说，他的贝多芬研究错失了对奏鸣曲式的关注，却抓住了浪漫主义。在对《"英雄"交响曲》中葬礼进行曲的论述中，他高度赞扬其"破损"的艺术特性："那些悲伤旋律的碎片，孤独、赤裸、破碎、散落"，随着管乐声"呼喊着，勇士们对怀中战友进行最后告别。"

　　罗伯特·舒曼在1835年为其新报《新音乐杂志》[*Neue Zeitschrift für Musik*] 写的第一篇重要评论，便是对柏辽兹《幻想交响曲》的振臂

欢呼。文章试图概括第一乐章的曲体，驳斥了法国资深评论家菲蒂斯
[Fétis]的否定观点，"缺乏旋律性与和声性观念"，并将柏辽兹的叙
述手法与贝多芬联系了起来。"我承认，"舒曼写道，"作品开始时减
损了不少乐趣和自由；但当它们渐渐淡入背景，我的想象力开始发挥
作用时，我发现了更多确定的东西，在音乐中几乎每一个地方都会有
闪光点。"在后期的文章《新道路》中，舒曼为如何寻找贝多芬接班
人的问题作答："必定会有一位音乐家，他以最理想的方式表达自己
的时代；他并非逐步施展才华，而是像全副武装的雅典娜那样从宙斯
的耳边一跃而出。现在这个人已经出现了。一个年轻人，美惠女神和
英雄们都在他的摇篮旁守望。他就是约翰内斯·勃拉姆斯。"

音乐杂志也发展起来。在巴黎，帝国般的施莱辛格音乐出版集团
推出《音乐评论报》[*Revue et Gazette musicale*]。在伦敦，始于1844
年的月刊《音乐时报》[*Musical Times*]成为重要出版物。1851~1881
年波士顿发行的《德怀特音乐杂志》[*Dwight's Journal of Music*]让读
者及时了解到国外的音乐发展，以及纽约爱乐乐团、西奥多·托马斯
管弦乐团和波士顿两个管弦乐社团的活动。由专业听众撰写的音乐
评论是新闻界不可或缺的一部分。他们经常会在一些令人难忘的趣
谈中捕捉变革之风："Ho-yo-to-ho"[1]，德彪西在法国人对瓦格纳痴迷
狂热期间写道，"上帝啊，这些头戴钢盔、身披兽皮的人，到了第四天
晚上该变得多么难以忍受啊。"

只要音乐会夜夜不断，优秀的评论家总能找到辞藻和感受以及亲
近的人物和故事，引导读者进入管弦乐生活的日常讨论中。艺术感知
的历史，意识形态的兴衰，乃至大众品位的更迭等更不在话下。有少

1.译者注：Ho-yo-to-ho，瓦格纳乐剧中著名的呼喊声。

91 数批评家获得了巨大权力和影响力。维也纳评论家爱德华·汉斯立克[1825~1904]，一生致力于让读者接受日耳曼经典——从莫扎特、海顿到勃拉姆斯，他精通音乐的绝对性，纠正有缺陷而无趣的音乐舞台谬误。关于瓦格纳的《特里斯坦与伊索尔德》，他评论道"关键因素在于管弦乐队。"

百年来，伦敦和纽约一直享受着世界上最佳的管弦乐盛宴，每晚都有重要活动。它们曾是唱片行业的国际中心，如今仍为艺术传播业的引领者。由于拥有多种语言的报纸和优秀的文学刊物，这些城市也拥有了受到良好教育的、广泛的读者群。因此，评论性回应实质上也来源于这两地。

例如，在《纽约先驱论坛报》，作曲家兼评论家维吉尔·汤姆森[Virgil Thomson]抨击了把交响乐团作为博物馆的观点："民众支持的交响乐团是世界上最保守的机构。教堂甚至银行都更愿意尝试革新。相比之下，大学是大胆的……只演奏已故作曲家作品的乐队将无法生存。"《纽约时报》的音乐评论业务——1955年由奥林·唐斯[Olin Downes]带领，1980年由哈罗德·C·勋伯格[Harold C. Schonberg]带领——几乎涵盖了所有音乐领域；在纽约，还有《纽约书评》的查尔斯·罗森[Charles Rosen]和罗伯特·克拉夫特[Robert Craft]，《纽约杂志》的艾伦·里奇，以及《纽约客》一众顶级作者，诸如来自伦敦的安德鲁·波特[Andrew Porter]和德斯蒙德·肖-泰勒[Desmond Shaw-Taylor]。纽约音乐评论家协会每年都会公布年度最佳交响乐作品。

伦敦有着音乐书写的优良传统，在这里，批评和学术可以轻松共存。很大程度上，这要归功于《星期日泰晤士报》资深评论家欧内斯特·纽曼[Ernest Newman, 1868~1959]——他曾写过24本书，包括四

卷本的《瓦格纳:人与艺术家》[*Wagner as Man and Artist*]。在该报继任者中,戴维·凯恩斯[David Cairns]在风格和方法上最接近纽曼,他通常喜欢单刀直入、直奔主题:

> 卡拉扬,半个欧洲的主人,征服了伦敦。上周,在柏林爱乐乐团音乐会上,他驾驶着闪闪发光的战车,越过仰望的人群——他们很喜欢这样。在第二场音乐会上,演奏完勃拉姆斯《C小调交响曲》后,突然响起了一声低沉的吼声,这在音乐厅里很少能听到。你会感到任何胆敢提出异议的人都没有好下场。

马勒第四交响曲

"古斯塔夫·马勒那懦弱而又满口胡言的天真!让《音乐信使》的读者[*Musical Courier*]浪费时间关心古斯塔夫·马勒《第四交响曲》这个"音乐怪物"是不公正的。除了荒诞不经,作品的设计、内容乃至演奏,都无法让音乐家感到触动。该评论的作者坦承,就个人而言,这是他被迫遭受的一个多小时的痛苦折磨。"

——1904年11月9日,纽约《音乐信使》

耳语潺潺

"马勒《第四交响曲》宁静的祝福消失在寂静中,(洛杉矶)爱乐乐团音乐季结束了。马勒《第四交响曲》是最后一首,我想不出还有哪一首曲子能在拉威尔的《孩童与魔法》之后听起来如此贴切。西蒙·拉特尔朝着成为新世纪马勒作品的伟大指挥之王又近了一步。像萨洛宁一样,他看到了《第四交响曲》的完整与

纯洁性以及节拍的灵活性——节拍有时每八个小节就会变化，并理解马勒将这些变化作为其独特的、灵活柔美的旋律线构成方式。我认为，拉特尔完全领悟了这部作品的民间性质，一度令人厌恶的弦乐滑音展现出宜人之美，谐谑曲中的管乐声部则表现得粗野可爱。海蒂·格兰特·墨菲[Heidi Grant Murphy]是第四乐章中歌唱的天使。整个晚上管弦乐的音色，我得说，'升华'时光来到了。"

93

——艾伦·里奇[Alan Rich]，2000年6月7日，摘自《我听说》

音乐欣赏和音乐学

音乐作家乐于接触大众。1896年，纽约评论家亨利·克雷比尔[Henry Krehbiel]的《如何聆听音乐》[*How to Listen to Music: Hints and Suggestions to the Untaught Lovers of the Art*]成为先驱之作。匈牙利移民、古典音乐推广者乔治·马雷克[George Marek]——后为RCA古典音乐制作人——为流行女性杂志写过《引导孩子接触音乐》《如何通过广播听音乐》《音乐乐趣的好管家指南》，以及不少书名带有"天才"一词的作曲家传记（《温柔的天才：菲利克斯·门德尔松的故事》，1972年）。音乐欣赏与RCA唱片销售有着紧密的联系——查尔斯·奥康奈尔[Charles O'connell]的《维克多交响乐集锦》(*Victor Book of The Symphony*, 1935年)以短笺风格写成，书中还列出了该公司的独家重要唱片。1928年至1942年间，指挥家沃尔特·达姆罗施[Walter Damrosch]主持的《音乐欣赏时间》节目，由美国全国广播公司[NBC]在学生上课时段播出，教师在课上同时予以指导，学生的作业也会提前送达学校。

维吉尔·汤姆森曾将音乐鉴赏业斥为"虚假的狂喜，假仁假义之

物"，因为它"不加批判，接受强加的曲目并以此为最优秀的音乐标准。"音乐哲学家西奥多·阿多诺［Theodor Adorno］曾在普林斯顿一个"广播项目"（洛克菲勒基金会资助，并与美国全国广播公司NBC有联系）智库中工作。他在一篇附有36个脚注的长篇檄文中抨击了达姆罗施及其《音乐欣赏时间》，认为这个体系："为了自私的目的与商业利益，以虚伪的慷慨和利他主义为幌子，产生了毁灭性的影响。"然而，美国的中产阶级家庭对此毫不在意。相反，人们仍然会打开收音机（"早上好，我亲爱的孩子们"——达姆罗施在开场时总是这么说），购买电唱机和唱片，哼着伟大作品的调子，不断加入音乐会的队伍行列。

94

　　在学院和大学里，更高层次的音乐欣赏方式则通过热忱的教师传授给学生。二战后，新的音乐学，尤其是历史音乐学蓬勃发展。通过研究和写作，二十世纪后期的音乐学家在史实性和管弦乐曲目考证方面重建了学术景观。他们经常对交响乐及其意义提出批评：塔拉斯金在"抵制第九交响曲"［"Resistance the Ninth"］一文中说，这首交响曲"对一个半世纪前的鉴赏家而言，是最为嫉恨的作品。"原因何在？因为它既难以理解又无法抗拒，既令人敬畏又天真无邪。曾一度激起争议风暴的女性主义者苏珊·麦克拉蕊［Susan McClary］，则认为交响奏鸣曲式和调性本身便具有父权特质和阳性崇拜，她将贝多芬《第九交响曲》第一乐章再现部形容为一个"无法获得宣泄的强奸犯令人窒息的暴怒"。

曲目说明

　　如果写得好，曲目说明和活页注释也是管弦乐体验的重要部分。诸如柏辽兹、李斯特这类作曲家的评论自然会引出进一步的注解，比

如对巴赫《受难曲》以及《B小调弥撒》的早期推介。英国作曲家、理论家唐纳德·弗朗西斯·托维[Donald Francis Tovey]曾在爱丁堡担任教授，还创建了爱丁堡里德管弦乐团[Reid Orchestra in Edinburgh]。他收集的曲目评论是其七卷本《音乐分析文集》（*Essays in Musical Analysis*, 1935~1944）的基础材料。其中保存的是各种趣味，乃至集中性的观点，他认为，任何一个有经验的听众都能够听到和理解音乐里的不同。

95　　另一位温和派的乐评家迈克尔·斯坦伯格[Michael Steinberg]也深谙其理，他写道："不管怎样，音乐的极境完全可以达到。音乐提供了三种不同的乐趣或精神食量——感官的、智力的和情感的。音乐的感官享受无需做准备，只需要干净的耳朵。通过经验，接受力会变得更广，你对快乐的领悟也会随之改变。这让我想起勋伯格，他曾就其《乐队变奏曲》中一个特别乐段说过这样一句话，'我希望，有朝一日这些声音会变得美丽。'"

斯坦伯格热衷于管弦乐队和相关事业。他的职业生涯从一份重要的都市报转为撰写节目手册，此路倒也合乎逻辑。但在当时，此举颇具戏剧性：他在《波士顿环球报》上的第一篇评论——"论伯恩斯坦《卡迪什》[*Kaddish*]交响曲的首演"，便质疑了当时波士顿人"四圣"中的三位——波士顿交响乐团、伦纳德·伯恩斯坦和查尔斯·蒙克（没有红袜队）。"伦纳德·伯恩斯坦可以毫无节制的工作，这令人羡慕。第三交响曲"卡迪什"在某种程度上极其庸俗，它具有如此强烈的模仿性，以至于听起来很容易让人盲从。"这似乎让人怀疑，尽管他从1976年开始便为波士顿交响乐团工作，但实际上他站到了敌对阵营。他让乐团的曲目说明愈加完美，重要的是，还为年轻的小泽征尔点明了道路。斯坦伯格后来来到旧金山和明尼阿波利斯，他的妻子、

小提琴家佐莉亚·弗利扎尼斯[Jorja Fleezanis]是那里的乐团首席。在明尼阿波利斯，他继续为波士顿、旧金山和纽约写作。纽约的牛津大学出版社出版了他最好的曲目说明，包括《交响乐》[1995]、《协奏曲》[1998]和《合唱经典》[2005]，这些都与托维的文集作品相类似。

曲目说明或以其他方式进行的听众培育，也可以在指挥台上对外直播。纽约爱乐乐团的"青年音乐会"能追溯至1924年，"家庭音乐会"甚至更早。但这属于伦纳德·伯恩斯坦的个人天分，是从1958年到1972年53场电视音乐会中建立起的一种新风格的听众教育方式。伯恩斯坦来到爱乐乐团时已是电视名人，自1954年以来，他就在哥伦

96

7.1959年9月，伦纳德·伯恩斯坦和纽约爱乐乐团在莫斯科柴科夫斯基音乐学院大厅拍摄电视节目，该节目包含了肖斯塔科维奇《第七交响曲》第一乐章，随后在全美播出。

比亚广播公司［CBS］《言而总之》［Omnibus］系列节目中抛头露面，主持人是阿利斯泰尔·库克［Alistair Cooke］，合作的音乐家是NBC交响乐团（现为"空中交响乐"［Symphony of the Air］）的部分成员。第一期节目是关于贝多芬《第五交响曲》的奏鸣曲式，在节目中，伯恩斯坦与音乐家们站在一个乐谱的巨大复制品上，演示了作曲家的作曲过程。"青年音乐会"节目常以作曲家为中心，如"柏辽兹的旅行"等，会介绍诸如欣德米特、艾夫斯和科普兰等现当代作曲家；有些则专注于爵士、民间音乐、拉丁美洲音乐；有些是引人入胜的介绍性节目，如"什么是交响乐"以及"如何指挥"，后者对弦乐的弓法和拨奏法进行了精彩展示。

他的笔记和打字稿证明，一切都是亲自筹划并撰写的。彩排通常在周六早上，之后便是中午的现场直播。全国各地的孩子、家长纷纷怀着崇敬之情，与之致信。整整一代美国管弦乐演奏家都是因为伯恩斯坦而做出了职业选择。在伯恩斯坦通过电视公布的音乐新秀名单中，你会发现迈克尔·蒂尔森·托马斯、马友友、长笛家保拉·罗宾逊［Paula Robison］、低音提琴家加里·卡尔［Gary Karr］和作曲家舒拉米特·兰［Shulamit Ran］的名字。

自此，指挥家们喜欢上了麦克风，这是好事，也是坏事（常常如此）。大卫·津曼［David Zinman］喜欢在台上扮演喜剧角色。一次，他让长号演奏家们坦白，在勃拉姆斯《第一交响曲》前三个乐章里（长号在第四乐章才进入），他们究竟在想些什么。迈克尔·蒂尔森·托马斯在《记分》［Keeping Score］系列节目中的视频光盘和播客，都非常符合伯恩斯坦的风格——可谓多媒体时代的超级曲目说明，不仅有大量的静态和动态图像，还有旧金山交响乐团的阅读资料。

后印刷时代

只有伦敦，还剩下十几位优秀乐评家在工作中争夺关注，报纸评论还在发展。约在二十世纪八九十年代，报界的音乐评论开始减少，2005年行业终于崩溃。《芝加哥太阳时报》[Chicago Sun-Times]辞退了高级评论家怀恩·德拉科马[Wynne Delacoma]，取而代之的是"几位自由撰稿人"；2007年《亚特兰大宪法报》[Atlanta Journal-Constitution]在重组有着40名职员的古典音乐评论栏目时，要求乐评人皮埃尔·鲁厄[Pierre Ruhe]离职；《纽约》杂志71岁的彼得·G·戴维斯[Peter G. Davis]，在辛勤工作25年后被迫下台。由于这三个城市都是重要的交响乐团和歌剧公司所在地，因此抗议尤为激烈。亚特兰大交响乐团的音乐总监罗伯特·斯帕诺[Robert Spano]针对《亚特兰大宪法报》的行为写道，该报将"使亚特兰大成为美国最大的让古典乐、书籍等相关评论家失去工作的城市。"然而该报我行我素，坚称"鲁厄的地位从未真正受到威胁。"《纽约》杂志的一位发言人则婉转反驳说："艺术评论将继续稳定发展，仍是我们的重要栏目。"但践踏并没有停止。梅林达·巴格林[Melinda Bargreen]为《西雅图时报》[Seattle Times]撰写了三十年的评论文章，2008年竟被买断性辞退；在洛杉矶，艾伦·里奇[1924~2010]在近十五年期间写出了不少全世界最好的乐评，仍然遭到《洛杉矶周刊》[LA Weekly]解雇。"现在是评论家狩猎季"，他写道"我们是濒危物种"。

《纽约时报》轻描淡写地指出，所有这些都"让该行业慌乱不已，因为他们认为可靠的分析、评论和报道对艺术形式的健康发展至关重要。这些改变也让歌剧院、管弦乐团等机构的管理层感到不安，有些人已经向当地编辑部门提出了抗议。"

在一些人看来，万维网提前终结了纸质报业；以互联网为平台的音乐评论日益活跃，而报纸却退出了。《旧金山纪事报》[1965~1993]评论家、旧金山湾区的评论协会主任罗伯特·科曼蒂[Robert Commanday]，为其退休计划做出了选择，他于1998年与慈善家戈登·盖蒂[Gordon Getty]合作创办了电子期刊《旧金山古典之声》[*San Francisco Classical Voice*]。作家们受邀针对职业音乐家发表自己的看法，并得到音乐会门票和一定的费用。《旧金山古典之声》既不受字数限制，也不受地理限制，成为了北加州古典音乐的生活记录，因此每周二上午在网上的露面备受期待。在第一年，科曼蒂就针对州府萨克拉门托"劣质"的交响乐演出写了最好的报道，标题是《河城的麻烦》。

美国的报纸，一定程度上与英国类似，最终放弃了古典音乐在文学中的愿景：在大多数美国城市，2008年度过了百岁生日的交响乐作曲家艾略特·卡特完全未受关注，华盛顿亦然——他还荣获过总统自由勋章。二十世纪九十年代中期，《高保真》[*High Fidelity*]杂志已不再热门，而互联网则成为最有趣的唱片论坛。2005年以后，博客以音频和视频的形式，突破了报纸的局限，成为新的艺术评论典范。艾伦·里奇在去世前创办了博客《我听说》[*So I'm Heard*, 2008]，他在博客头部大胆写道："关于音乐写作，就像艺术本身一样，在这个国家依然活跃"。他对杜达梅尔的到来、对洛杉矶爱乐乐团及其新家的描述也很乐观：

　　我们手上有一支了不起的交响乐团，指挥台上有非凡才华的指挥家；观众们，直至今日仍心怀满足和善意，这体现了当今世界大型音乐厅听众的特有品质。古斯塔沃喜欢弯下腰去与管

99

弦乐队成员密切交流，这是一种可爱的姿态，而且不是无关紧要的姿态。"我们在一起，"他似乎在说——要打造一个伟大的交响乐团，没有比这更好的方法了。

亚历克斯·罗斯有博客"余下只有噪音"［www.therestisneise.com］，约瑟夫·霍洛维茨有艺术评论网站"悬而未决的问题"［*The Unanswered Question*］。诺曼·莱布雷希特原本一直抵制博客，而现在写了一个不错的博客"滑落光盘"［*Slipped Disc*］。在亚特兰大，"永不沉没"的——用罗斯的说法——皮埃尔·鲁厄也开了一个名为"亚特兰大艺术评论"［*Arts Critic ATL*］的博客。

第八章

录音

以机械方式复制声音的历史由来已久,音乐盒和手摇风琴都与此相关——海顿、莫扎特甚至以此进行创作。节拍器(发明于十九世纪最初的十年)通过设定摆动速度,让听众更切近感受作曲家的真正世界。1889年,托马斯·爱迪生在埃菲尔铁塔顶层古斯塔夫·埃菲尔私人研究室里,展示了一部研制十年之久、最新的"会说话"的机器。尽管当天,这两位极有远见的人还听了现场音乐演奏(古诺演奏钢琴),但爱迪生认为自己的发明只对秘书和演讲课有用,尚未预见音乐产业旋即到来。

1898年,美国录音工程师弗雷德·盖斯伯格[Fred Gaisberg]来到英国,为新成立的留声机公司[Gramophone Company]监制唱盘录音。到了1900年,小狗"尼珀"听到"主人的声音"已是家喻户晓的商标。指挥家阿瑟·尼基什与柏林爱乐乐团合作的贝多芬《第五交响曲》唱片于1913年发行,是首张成功的重要乐团唱片。不久后,芝加哥交响乐团、辛辛那提管弦乐团的成员也与之进行了录音实验。1917年10月,波士顿交响乐团与卡尔·穆克[Karl Muck]、费城交响乐

团与利奥波德·斯托科夫斯基均前往维克多公司在新泽西卡姆登的总部,进行最早一批全编制乐团的录音实验。

波士顿交响乐团录制了10张唱片,包括柏辽兹《浮士德的沉沦》中的"匈牙利进行曲"和沃尔夫-法拉利[Wolf-Ferrari]的《苏珊的秘密》序曲。两周后,费城交响乐团录制了两首勃拉姆斯《匈牙利舞曲》。在1956年发行的75周年纪念专辑中,其中穆克指挥的柏辽兹有部分与库塞维茨基及蒙克后来的录音拼接在一起,声音厚实,风格保守,自始至终严守不变的节奏;斯托科夫斯基指挥的勃拉姆斯在速度突变中仍然流畅而迷人。第一次世界大战结束时,市面上已经可以买到一些严肃音乐曲目了。1918年,巴黎音乐学院管弦乐团在纽约流感结束后,为哥伦比亚唱片公司录制了15张唱片,包括比才、圣-桑、德利布[Delibes]和安德烈·梅萨热[André Messager]的作品。

101

二十世纪二十年代问世的麦克风和扬声器,以惊人的速度获得了运用和发展——这是战后繁荣的直接标志,这个长达七十五年的黄金时代(二十世纪二十至九十年代前后)改写了管弦乐队的形象和收入。某种意义上,唱片——正是世纪末[fin-de-siècle]美好交响乐生活的战后产物。譬如,1925年,斯托科夫斯基、费城交响乐团及其乐队首席萨迪厄斯·里奇[Thaddeus Rich]在圣-桑的《骷髅之舞》中,以清晰的音色和正确配器,首次制作了交响乐的电声录音[electrical recording]。"终于,这里有了真正的音乐,"一位音乐厅设计师写道,"录音的真实性和温暖感受不可思议——而我们只是刚刚开始。"在另一张唱片中,拉威尔1920年的《圆舞曲》[La Valse]充满甜蜜的滑音,是菲利普·高伯特[Philippe Gaubert]与巴黎音乐学院管弦乐团在新设备运到国外之后于1927年录制的。1930年,拉威尔在创作完成后不久,便亲自指挥拉穆勒管弦乐团[Lamoureux Orchestra]为宝丽多公

司［Polydor］录制了《波莱罗》舞曲。

到了1930年，录制和包装管弦乐作品已成为一种匆忙的国际性竞争。大型唱片公司——RCA、哥伦比亚、百代，以及后来的DGG和飞利浦——都投入巨额资本，争相与各大乐团及其指挥家签订独家合同。在二十世纪四十年代末和五十年代初，由于长时播放唱片的出现，这种繁荣再次出现；到了二十世纪六十年代，立体声技术又一次取得了胜利。所有的重要交响乐团都参与其中，不少指挥家——布鲁诺·沃尔特、皮埃尔·蒙图［Pierre Monteux］、欧内斯特·安塞美［Ernest Ansermet］、查尔斯·蒙克和斯托科夫斯基——见证了这三个时代。

电气化

大城市的电气化发展带来了无线电，从1922年开始广泛运用的公共广播，仅五年不到便压垮了录音市场。1926年10月9日，在美国全国广播公司下属的WBZ电台，有100万美国人首次收听了库塞维茨基指挥的波士顿交响乐团现场直播。1934年，德国首批广播交响乐团在莱比锡开始营业，柏林广播交响乐团便是其一。BBC交响乐团成立于1930年。世界各地音乐厅里无不悬挂麦克风。管弦乐队的演奏家们，也纷纷去听自己在收音机里播出的声音。

恰如十八世纪向公众开放的音乐会一样，这些新发展——广播和电子录音——深深改变了乐团并重新定义了音乐会。收音机触及千家万户，这简直难以想象。电唱机和收音机与新潮室内装饰相得益彰，把原本令人注目的钢琴会客厅变成了后来的起居客厅。人们开始梦想，有朝一日每个市民都能对管弦乐器，甚至奏鸣曲式了如指掌。阿伦·科普兰《为广播而作的音乐》［*Music for Radio*, 1937］便是为以哥伦比亚广播公司［CBS］交响乐团命名的比赛而作。在一千

多份参赛作品中, 大赛最终选出了科普兰的《草原传奇》[*Saga of the Prairie*]。在广播里, 以及不久后的电视中播放管弦乐的繁华场面不仅得益于NBC交响乐团, 还得益于《火石之声》[*Voice of Firestone*, 1928~1953]和《贝尔电话时间》[*Bell Telephone Hour*, 1940~1958]等栏目的高调赞助。费城交响乐团是第一个进行电视直播的乐队, 比纽约爱乐乐团早30分钟(1948年3月20日)——恰好在美国音乐家联合会主席詹姆斯·佩特里罗刚解除罢工令之后。根据1967年《公共广播法》(美国国家公共电台NPR负责广播, 美国公共电视网PBS负责电视, 公共广播公司CPB负责向地方电台分配资金)所建立的公共电台、美国海外的国立音乐电台——如今则是互联网站, 继续保持着良好稳定的发展。

在电影里, 人们运用各种手法将管弦乐队浪漫化了。沃尔特·迪士尼的《幻想曲》[1940]便是例证之一, 整部影片为管弦乐队吸引了新的年轻观众。在《魔法师的门徒》播放完之后, 米老鼠与指挥家斯托科夫斯基握手, 技术力量以激动人心的方式将新旧彼此衔接。迪士尼动画电影《彼得与狼》[1946]也是如此, 在《幻想曲》放映之前, 它曾作为短片放映。在几十部以乐队为背景的电影中, 也涌现出不少经典: 譬如, 让-路易·巴罗[Jean-Louis Barrault]在电影《幻想交响曲》[*La Symphonie Fantastique*, 1942]中饰演作曲家柏辽兹, 凯瑟琳·赫本[Katharine Hepburn]在《爱之歌》[*Song of Love*, 1947]中饰演克拉拉·舒曼[Clara Schumann]; 以及诸如《阿玛迪乌斯》[1984]、《不朽的爱人》[1994]和《红色小提琴》[1998]等影片。

唱片业: 三大巨头

即便只讨论管弦乐团的兼并、收购, 或业界那些出色的, 甚至有

些狡猾的资本家传奇故事，也很难三言两语概括。所谓三大唱片公司，分别为以"红封印"［Red Seal］著名的RCA唱片公司，以"名著"［Masterworks］著称的哥伦比亚唱片公司，以及伦敦的EMI（百代）唱片公司——1931年由留声机公司（HMV与法国的Pathé）、哥伦比亚留声机公司［Columbia Graphophone Company］合并而成，艾比路录音棚录制。

弗雷德·盖斯伯格在伦敦新百代唱片公司大显身手，他在二战爆发和移民前制作了两项重大作品——在1937年录制赛尔指挥捷克爱乐乐团协奏、卡萨尔斯演奏的德沃夏克大提琴协奏曲；在1938年1月16日，即德奥两国合并前几周，录制布鲁诺·沃尔特在维也纳金色大厅指挥的马勒《第九交响曲》。盖斯伯格把录音拷贝带到了巴黎，当时沃尔特已经搬到了那里。他还发现并培养沃尔特·莱格［Walter Legge］成为接班人。莱格有自己的理论，他认为经过合理设计和重录，实际音响效果会比现场表演更好，由此被立为古典音乐录音的行规。他与全世界最优秀的演奏家的签约，其公司品牌构筑了行业标杆。

1945年，莱格与托马斯·比彻姆爵士共同创建了爱乐乐团［Philharmonia Orchestra］，他们期待在二战后主导伦敦的管弦乐界。但后来他与比彻姆决裂，自己管理乐团。战争结束时，莱格到维也纳与爱乐乐团、百代唱片公司签下了卡拉扬和富特文格勒；随后，他将招牌明星托斯卡尼尼、理查德·施特劳斯、玛丽亚·卡拉斯［Maria Callas］和与他成婚的伊丽莎白·施瓦茨科普夫［Elisabeth Schwarzkopf］均收入公司麾下，并签署了合同。莱格是卡拉扬在战后迅速复职的推动者——从1948年到1960年，他邀请卡拉扬与爱乐乐团一起现场演出并录制唱片。莱格认为，在卡拉扬的带领下，爱乐乐团

达到了"英国从未有过的新的、更高的水准"。

卡拉扬1954年刚到柏林时，莱格正在协助年近七十的奥托·克伦佩勒[Otto Klemperer]完成其职业生涯的最后辉煌。在莱格与百代闹翻并打算解散爱乐乐团之际，克伦佩勒成功将乐团转型为合作性的新爱乐乐团[the New Philharmonia]。该团录音可在克里斯塔·路德维希[Christa Ludwig]和弗里茨·温德里奇[Fritz Wunderlich]二十世纪六十年代初录制的马勒《大地之歌》[*Das lie von der Erde*]中听到，后来在百代推出的"世纪伟大录音"系列[*Great Recordings of the Century*]中重新发行。克伦佩勒并不热衷于录音业，他有一句名言："听录音就像抱着玛丽莲·梦露的照片入眠。"莱格对管弦乐的影响仍有争论。当时伦敦的评论家安德鲁·波特[Andrew Porter]曾说，莱格永久地提高了所有标准。

105

1929年，美国无线电公司[RCA]收购维克多唱机公司[Victor Talking Machine Co.]，并采用了现代企业构架——其商标为一枚红封印章[Red Seal]，格言是"它主人的声音"[His Master's Voice]。（RCA仍与英国留声机公司有联营关系，也使用相同商标，创始人戴维·萨尔诺夫[David Sarnoff]在新百代成立时还是董事会成员；1931年，RCA出售了其百代唱片公司的股份，但美国RCA的唱片继续由EMI通过HMV的厂牌在海外发行。）与RCA签约的乐团有库塞维茨基的波士顿交响乐团、斯托科夫斯基的费城交响乐团，还有弗雷德里克·斯托克[Frederick Stock]的芝加哥交响乐团。斯托科夫斯基和费城交响乐团与RCA在卡姆登[Camden]的庞杂产业关联密切，1917年以来一直都是维克多古典录音产业的支柱，舒伯特的《未完成交响曲》[1925]、弗兰克、德沃夏克和柴科夫斯基的交响曲销量甚至超越了华尔兹和轻古典。库塞维茨基于1929年4月录制的普罗科菲耶夫三

碟唱片是"RCA Victor"新标签的首批出版物之一，随后还有具划时代意义的柴科夫斯基《第六交响曲》（悲怆），以及库塞维茨基音乐会保留曲目穆索尔斯基《图画展览会》——1930年4月14日至16日在交响乐大厅录制。

大萧条使美国境内外唱片行业陷入停顿，1930年至1934年期间没有任何重要的录音。从广播开始遍及到两次世界大战间的复苏期内，唱片销售额从每年1.05亿美元下降至550万美元。1935年初，古典乐录音得到了恢复，在波士顿交响乐厅，人们录制了施特劳斯的《查拉图斯特拉如是说》、门德尔松的《意大利交响曲》和西贝柳斯的《第二交响曲》。"足有一小时的录音将会广播，"一封致波士顿交响乐团赞助商的信上说，"因此，在录制唱片的同时，您可以听到乐队演奏。唱片制作过程也会向您予以解释。"

1930年，大卫·萨尔诺夫担任美国广播公司总裁。在从西屋电气公司［Westinghouse］和通用电气公司［GE］那里剥离出一个独立公司后，萨尔诺夫开始涉足新一代电子通讯领域，录音、广播网络和电视都在规划之中。1937年圣诞夜，70岁的托斯卡尼尼在洛克菲勒中心的8-H演播室，主持了新NBC交响乐团首场节目——该演播室是专门为此次演出重新改造的。在8-H演播室以及卡内基音乐厅，通过每周的广播和不断的唱片发行，NBC的霸主地位保持到1954年春托斯卡尼尼退休为止。数十年来，NBC交响乐团的"梦之队"音乐家们起到了重要作用：乐团拥有六位著名小提琴家，诸如约瑟夫·金戈尔德［Josef Ginold］——他后来教出了杰米·拉雷多［Jaime Laredo］和约书亚·贝尔［Joshua Bell］；中提琴家威廉·普利姆罗斯［William Primrose］和大提琴手伦纳德·罗斯［Leonard Rose］；三位顶级大管演奏家，如伊莱亚斯·卡门［Elias Carmen］，伦纳德·沙罗［Leonard

Sharrow]和阿瑟·韦斯伯格[Arthur Weisberg]，诸此等等。同样，唱片也是丰富至极，在1990年以《托斯卡尼尼作品集》形式发行的CD共计82卷。贝多芬系列成为后人的评价标杆；NBC录制的勃拉姆斯《第一交响曲》铿锵有力的开头，会让每一位听众倍感震撼。

1938年，哥伦比亚广播公司的威廉·佩利[William Paley]以75万美元的价格收购了历史悠久的美国哥伦比亚唱片公司。首张"哥伦比亚大师作品"系列唱片，是费利克斯·魏因加特纳与（原）皇家爱乐乐团[Royal Philharmonic Orchestra]录制的勃拉姆斯《第一交响曲》，随后是由米特罗普洛斯[Mitropoulos]带领的明尼阿波利斯交响乐团，以及由罗津斯基、沃尔特、塞尔等人指挥的纽约爱乐交响乐团[New York Philharmonic-Symphony]的新唱片。1944年11月，哥伦比亚唱片公司成为第一个与佩得里洛和美国音乐家联合会[AFM]达成和解的唱片公司。它不仅赢得了与尤金·奥曼迪和费城交响乐团的合作，在其他领域的竞争中也频频占据上风，包括语言类节目（如爱德华·R·默罗[Edward R. Murrow]的《现在就听》[*Hear It Now*]）和百老汇初创专辑，等等。

107

1948年，哥伦比亚唱片公司推出了一种稳定的长时播放格式，即每分钟33⅓转的12英寸唱盘。与此同时，RCA也在推广45转的"密纹唱片"["extended play"]，但唱片容量与老式的78转相差不大。12英寸黑胶唱片可以保持单面20分钟以上，因此能不间断地播放交响乐的乐章。哥伦比亚唱片公司与费城、纽约等地交响乐团很快就抓住这一"市场缝隙"，而黑胶唱片重要推广者戈达尔·利伯森[Godard Lieberson, 1911~1977]也功不可没。第一张古典黑胶唱片是内森·米尔斯坦演奏、布鲁诺·沃尔特指挥纽约爱乐交响乐团的门德尔松《小提琴协奏曲》[*Columbia, ML-4001*]。1950年，RCA投降了，但45转唱

片仍是流行单曲的首选媒介。

黑胶唱片和立体声

在哥伦比亚,戈达尔·利伯森重做了商业规划。作为一名知识分子和作曲家,他认为高利润的百老汇唱片(如1956年最为畅销的《窈窕淑女》)应支持弱势项目:诸如一些美国在世作曲家的作品、肖斯塔科维奇、勋伯格和韦伯恩,早期电子音乐和格伦·古尔德[Glenn Gould],等等。他与刚到纽约爱乐乐团的伯恩斯坦签订了无条件的二十年合同,尽管并没有奥曼迪在费城赚得钱多,但足够有吸引力。1967年,伯恩斯坦与纽约爱乐乐团的套装马勒交响曲成为当年唱片爱好者最具口碑的商品。

在极富前瞻性的约翰·法伊弗[John Pfeiffer]带领下,RCA工程师开发出立体声录音技术,早期实验是1956年在波士顿录制的柏辽兹《浮士德的沉沦》中的“迈向深渊”[Ride to the Abyss]。在尚未确定如何卖给消费者之前,公司上层便拍板支持。第一批立体声出版物是以盘式磁带形式发行的。由于其独特的“现场立体声”[“Living Stereo”]商标和以LSC开始的新序列号,RCA立体声再次主导了市场——例如,1959年由查尔斯·蒙克指挥的“壮观立体声”系列的圣-桑《“管风琴”交响曲》。

战后的英国,迪卡[Decca]唱片公司(在美国则以伦敦唱片公司的名字进行销售)迅速采用了黑胶唱片格式,并首次使用高保真设备来实现“全频响应”(“full frequency range response”或缩写为*ffrr*)。他们开发了一种简单精巧的设备,悬挂三个全向麦克风,即所谓“迪卡树”。著名制作人约翰·卡尔肖[John Culshaw, 1924~1980]把公司成败押在了与格奥尔格·索尔蒂合作的瓦格纳《指环》全版录音上,最

终在经济和艺术上大获成功。卡尔肖还在本杰明·布里顿［Benjamin Britten］亲自指挥下，制作了1963年的伟大唱片《战争安魂曲》。公司还与卡拉扬和维也纳爱乐乐团共同录制了莫扎特、贝多芬、格里格、霍尔斯特《行星》组曲，以及施特劳斯的交响诗等系列作品。在2008年卡拉扬诞辰100周年之际，这些唱片以"卡拉扬：传奇的迪卡唱片"的系列发行。

二战前，西门子集团收购了德国留声机公司［Deutsche Grammophon Gesellschaft］，战后在埃尔莎·席勒［Elsa Schiller］的领导下获得复苏。1959年，席勒与赫伯特·冯·卡拉扬及柏林爱乐乐团的签约，无疑是唱片史上最赚钱的单笔合同。这段"联姻"诞生了300多张极具艺术价值的唱片，由于这些在市场上大多是昂贵的舶来品，立即成为了抢手货。1962年发行的九首贝多芬交响曲，售价为40美元（以2010年购买力估算，约值300美元），尽管如此，仍然没有对手。席勒退休后，卡拉扬实际上成为了德国留声机公司［DGG］的艺术管理者，仅其一人就能管控世界古典音乐市场20%的份额。从二十世纪五十年代开始，荷兰飞利浦公司为了与EMI进行竞争，积极寻求公司合并，随后DGG与其于1962年合并，十年后正式更名为宝丽金唱片公司［PolyGram］。宝丽金于1980年开始在美国发行"伦敦/迪卡"［London/Decca］唱片。

磁带原是军工业产物，二十世纪五十年代末唱片业已普遍采用。由于其媒介单一性，以及完善的拼接技术，因此从根本上改变了修片的工序。磁带比唱盘更容易批量生产，这使一些市场占有率不高的音乐行业得到发行的机会。由科普兰领导的"美国录音计划"［American Recording Project］曾对管弦乐新音乐的磁带进行了评估，他们推荐一些给商业出版机构，在重要公共图书馆中也会收录多份磁

109

带副本。

对于管弦乐队来说，立体声黑胶唱片的繁荣持续了不到二十年，就使日渐萎缩的市场基本饱和。1973年，美国广播公司终止了管弦乐新唱片的录制。到了1980年，主要管弦乐团的大厂合同均已到期。古典乐界收支不再平衡，仅占唱片总销量的5%，而披头士、猫王、乃至硬摇滚的流行乐每年却能有90亿美元的收入。唱片业新浪潮的推动者不再是古典乐迷，而乐界的两位巨星在几个月内相继离世——卡拉扬在1989年离世，伯恩斯坦在1990年去世。

数码产品

激光唱片有两个重要优点：比黑胶唱片耐用——由于磨损，音像图书馆每年都得重购塞尔/克利夫兰交响乐团的黑胶，且长度几乎是前者的三倍。人们扔掉旧的黑胶唱片，转而购买原样曲目的新型唱片，很快改变了唱片市场的自由落体状态。诸多昙花一现的唱片公司利用电脑技术对历史唱片重新制作(大部分是盗版的)，以此赚取利润。但局限性也很明显，在百代，人们提出了合理质疑，"既然已经购买的贝多芬唱片永远听不坏，又如何说服人们去买新的唱片呢?"于是，人们把注意力转向了顶级录音技术方向。

日本音响巨头索尼[Sony]开始从唱片业获利。创始人之一盛田昭夫[Akio Morita]及其继任者大贺典雄[Norio Ohga]都是音乐爱好者，并对硬件和媒体的共生关系有着敏锐的直觉。大贺典雄和卡拉扬两人是好朋友，都是有执照的喷气机飞行员，大贺典雄还做过乐队指挥。飞利浦的盒式磁带和索尼的随身听给人们带来了真正的便携性，并组成了飞利浦/索尼CD开发团队。首张试验性CD于1981年在汉诺威录制完成，曲目是卡拉扬指挥的理查德·施特劳斯《阿尔卑斯山》交

响曲。次年新工厂成立，由飞利浦-DGG-迪卡公司共同建造，地址距离第一批老式唱盘工厂不远。在1987年10月股市崩盘的余波中，索尼捕捉到技术升级的机遇，以20亿美元收购了哥伦比亚唱片公司。RCA被并入贝塔斯曼音乐集团[BMG]，该集团后在2004年成为索尼商业帝国的一员。大贺典雄对管弦乐事务拥有实质性的影响力，尤其是对波士顿交响乐团——当时的指挥是小泽征尔。据说，波士顿交响乐团对日本公益事业的依赖，是小泽征尔保持如此长久职位的原因。

1987年，克劳斯·海曼[Klaus Heymann]在香港创立了拿索斯唱片公司[Naxos Records]，再次定义了古典音乐唱片。通过与布拉迪斯拉发[Bratislava]和卢布尔雅那[Ljubljana]交响乐团的合作，拿索斯可以从6美元一张的唱片倾销中获利。在不到十年的时间里，拿索斯每年发行300张唱片，并售出1000万张包括经典的、冷门的，乃至重新发掘的早期音乐CD。从经济角度来看，这一切很好，因为每一位中欧的演奏家录制一张唱片就能额外获得100美元的报酬，生活品质得到了真正的提高，而拿索斯也避免了大公司工会合同的高昂成本。

古典音乐唱片也有一些打榜记录，比如格莱斯基[Górecki]与女高音道恩·阿普肖（Dawn Upshaw, 1992年）合作的《第三交响曲》(独步[Nonesuch]唱片公司, 1992年)，流行排行榜上竟然排名第六，成为第一张销量百万的古典唱片；奈杰尔·肯尼迪[Nigel Kennedy]演奏的维瓦尔第《四季》(百代, 1989年)最终卖出了200万张。之后还有《三大男高音演唱会》[The Three Tenors]，以1100万英镑的价格出售给了华纳音乐集团。

由于合同锐减，大型交响乐团的第一反应——也是最有趣的反应，便是发行自己的唱片，人们可以通过礼品店、商品目录乃至互联网站购买到这些唱片。"伦敦交响乐团现场"["LSO Live"]唱片公

111

司成立于2000年，当时由科林·戴维斯指挥伦敦交响乐团，发行了庆祝柏辽兹诞辰200周年（2003年）的作品专辑。(飞利浦唱片公司出品的首套由科林·戴维斯指挥的柏辽兹专辑，恰好与1969年作曲家逝世100周年重合。)该专辑都是现场录制的音乐会作品，在后期制作中进行了剪辑和混音。2010~2011年产品目录中的70张唱片，包括了科林·戴维斯、伯纳德·海廷克和瓦莱里·捷杰耶夫等人令人印象深刻的CD——它们都是立体声音乐鼎盛时期的作品。

旧金山交响乐团的自有品牌"旧金山交响乐团媒体［SFS Media］"在2001年推出了广受赞誉的马勒专辑。专辑于2010年录制完成，销量近15万张，获得一系列格莱美奖。在波士顿、费城和芝加哥等地交响音乐厅的百年庆典上，也都举行了大型的历史回顾活动，很多场合都运用了广播电台的录音档案。同时，具有历史意义的DVD市场已经开始蓬勃发展。

数字音乐商店与管弦乐团网站上的流媒体音频、视频，在每一季都实现了唱片业在二十世纪五六十年代所取得的技术进步。2011年最引人注目的产物，无疑是柏林爱乐乐团的"数码音乐厅"——六个安装在爱乐乐团的隐藏遥控高清摄像机，高质量地记录了音乐季中每个美好细节。全年订阅费为149欧元，可以无限访问当前和典藏节目。

没有人能想象到，在"三大男高音"时代过去二十年后，古典唱片业完成了一次自我修正式的革命。公众成为最后的赢家，并获得了随时聆听的通途，以及无限了解世界各地管弦乐生活的可能。

第九章

和平

就第一代管弦乐队音乐家而言,音乐与政治的联系相当明显——人们多与王室随行和军乐队有关联。若论及大革命引发的文化变革,相比海顿交响曲(包括源自"纳尔逊弥撒"或"战争时期的弥撒"的"请赐和平"[*Dona nobis pacem*]乐章)中的和平隐喻,贝多芬《第三交响曲》("英雄",1803年)第二乐章对牺牲勇士的刻画更显崇高伟岸。土耳其军乐队与贝多芬《第九交响曲》第四乐章中英雄昂首阔步的军人形象不难分辨,但乐章的歌词却告诉我们,人类将在一位慈父如星空笼罩般的凝视下,像兄弟一样彼此拥抱——这无疑增加了聆听的难度。

乐团作为和平使者的功能也显而易见,体现了和谐与归属感,并以追求美为其存在的理由。当乐团以巨额费用被派到国外执行任务时,很容易令人联想到悚然的文化帝国主义倾向,但其动机通常不坏,效果也持久。无论如何,和平的乐器运送费总比最低限度的战争费合算得多。

管弦乐队通常喜欢铁路。列车很方便容纳80或100名演奏员和随

行人员。在十九世纪五十年代，列车很快连接了各大文化都市。1897年春，柏林爱乐乐团去了法国和瑞士，1899年去了俄罗斯，1912年去了美国。拉穆勒管弦乐团于1896年从巴黎来到伦敦，伦敦交响乐团1906年和1908年访问了巴黎和比利时的安特卫普。波士顿、芝加哥和费城的管弦乐团可以便捷地乘火车到达纽约，定期在卡内基音乐厅演出。音乐节和展会也吸引了大批管弦乐团。1900年，马勒带领维也纳爱乐乐团在巴黎世博会——全球最成功的博览会之一——上演奏了贝多芬《"英雄"交响曲》和《第五交响曲》，但离开奥地利时，他们甚至没有筹到足够的返程费用。

斯特拉斯堡位于欧洲中心，是法国和德国文化的汇流点。1905年5月，在为期三天的音乐节上，理查·施特劳斯与拉穆勒管弦乐团的指挥家卡米尔·谢维拉德［Camille Chevillard］共同指挥了首场音乐会；马勒和施特劳斯还有另一场演出——马勒《第五交响曲》和施特劳斯的《家庭交响曲》(以及另外两首作品)。("马勒占据了所有排练时间"，施特劳斯曾抱怨道。)马勒包揽了终场贝多芬作品音乐会，包括与费鲁乔·布索尼合作［Ferruccio Busoni］的《第四钢琴协奏曲》，以及令人难以忘怀的《第九交响曲》。"如此的贝多芬《第九交响曲》简直闻所未闻，"当时的评论写道，"热烈的掌声在斯特拉斯堡很少见到，马勒就是手握指挥棒的拿破仑。"

在录音和广播时代以前，文化之间的接触具有巨大的艺术和外交功能。在斯特拉斯堡的一次少有的休闲午后，施特劳斯为马勒弹奏了尚未完成的歌剧《莎乐美》总谱，目的是让马勒"彻底相信"该剧的亮点，并请他设法让歌剧通过维也纳的审查——尽管后来未能成功，但马勒做出了长期的努力。数月后，即将成为法国总理的乔治·克里孟梭［Georges Clemenceau］在一场贝多芬音乐会结束后，将马勒从一群

蜂拥而至的仰慕者中解救出来。

德法战争期间，费利克斯·魏因加特纳与达姆施塔特管弦乐团［Darmstadt Orchestra］在瑞士伯尔尼火车站遇到了安德烈·梅萨热和巴黎音乐学院管弦乐团。"由于是在中立国领土，"一名记者报道说，"武器都藏到了他们的行李箱里。"与此同时，法国新立艺术宣传机构"行动艺术"［Action Artistique］的阿尔弗莱德·柯尔托［Alfred Cortot］也曾设法派遣音乐学院的乐团访问美国，以推进法美关系，其资金主要来自美国金融家和慈善家奥托·卡恩［Otto Kahn］。就在乐团抵达华盛顿和里士满之际，停战协议宣布了！于是，巡回演出成了庆祝胜利的活动。乐团继而穿越美国南部和中西部，抵达加利福尼亚后才返回。节目单上展示了美国星条旗和法国三色旗的交融图样，廊厅里则出售乐团在哥伦比亚唱片公司新录的唱片。乐团备忘录中也记录了这次"美国式的宣传"。

第二次世界大战

在受过教育的欧洲人看来，说德语的作曲家似乎有一种信仰式的"至上主义"。汉斯立克的学术谱系可从巴赫、海顿、莫扎特、贝多芬直到当时的勃拉姆斯那里追溯；贝多芬作为德国文化"优越性"的标杆，恰似法国人眼中的圣女贞德，英国人眼中的莎士比亚。希特勒最推崇的音乐家虽有贝多芬和布鲁克纳，但瓦格纳至关重要，因为大部分音乐的宣传功能并非从音乐厅，而是从拜罗伊特辐射而出。然而，贝多芬一直是属于全世界的——德国军队1942年4月曾聚集柏林，为希特勒生日演出贝多芬《第九交响曲》(影片记录了巨幅落地纳粹万字标志，伤员仍身着军服)，而与此同时贝多芬《第五交响曲》的开头动机也是丘吉尔宣言中"V象征着胜利！"［"V for Victory"］的

116

配乐。

种族清洗政策致使保罗·欣德米特、布鲁诺·沃尔特、乔治·塞尔、格奥尔格·索尔蒂、马勒弟子奥托·克伦佩勒，乃至众多器乐演奏家被逐出德国及其征服地。犹太音乐家的作品被禁演——包括门德尔松和马勒；在被占领的法国，名单甚至扩大到肖邦、俄国人、拉威尔，所有活着的法国作曲家尚未发表的作品都受到禁止。富特文格勒领导下的柏林爱乐乐团沦为"帝国乐团"[Reichsorchester]。格万德豪斯交响乐团以德国国家大使的身份被派出巡演——指挥是1937年加入纳粹的赫尔曼·阿本德罗特[Hermann Abendroth]和年轻的赫伯特·冯·卡拉扬[Herbert von Karajan]。

被占领国的大都市交响乐生活是文化必需品，与剧院和电影同等重要。占领国将其视为美好生活得以继续的明证；而被占领国，则将其理解为熬过艰难岁月的途径，并以此维持生计。指挥家和独奏家只能猜测未来，并匆匆做出抉择。作为在拜罗伊特指挥的第一个非德国人，托斯卡尼尼已经指挥了半个世纪，他积极投向反法西斯事业——1939年，他拒绝在意大利、德国、维也纳以及萨尔茨堡演出。相比之下，法国钢琴家柯尔托则大肆宣扬德意志优越性，并奔赴柏林演奏。富特文格勒陷入两难之境——他从未真正成为希特勒统治下的柏林御用指挥，但同时也兼具一些反犹意识和近乎独裁的人格特征。

随着战后"净化"行动的推进，许多与第三帝国的同流合污受到了裁决，然而标准模糊，诸如谁曾在柏林或者纳粹控制的电台演出过，谁曾与敌军合影之类。这些判定缺乏系统性。回到意大利后，托斯卡尼尼成为英雄。富特文格勒逃至瑞士，但随着时间流逝，也不时获准在媒体出镜。卡拉扬成功躲过了战后风暴，这缘于他是伦敦唱片业的利益核心。安德烈·克路易坦[André Cluytens]在波尔多热衷

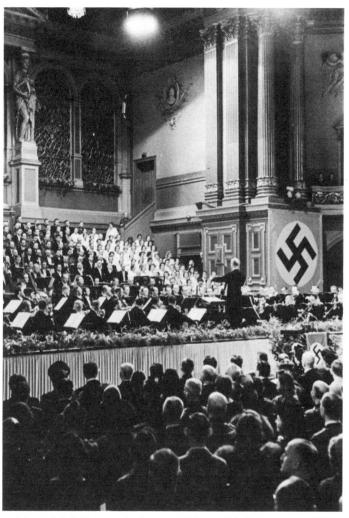

8.威廉·富特文格勒为1942年4月19日希特勒生日指挥柏林爱乐乐团,演奏贝多芬《第九交响曲》。

于与德国军队交往，后来升到了巴黎当权派的高层，不久便与拜罗伊特、维也纳签了合约。英国和美国的管弦乐队成为最大赢家——不仅因为有塞尔、蒙克和索尔蒂等大人物加盟，还有纷至沓来的成百上千谋求出路的演奏家。

冷战

　　1956年9月，波士顿交响乐团苏联之行可谓美国文化外交史上最早，也是最重要的收获。作为75周年纪念音乐季的一部分，此次是波士顿交响乐团第二次海外之旅——行程从爱尔兰和爱丁堡音乐节开始，接着是列宁格勒和莫斯科，再后是维也纳、慕尼黑、巴黎和伦敦。此前夏天，艾森豪威尔曾向北约提出，应设法揭开美苏之间的"铁幕"，随后几日，苏联的行程便被添加进去。波士顿音乐家们乘坐苏联民航总局的小型飞机，从赫尔辛基前往列宁格勒。新增的音乐会满足了要求，受到了双方热烈欢迎。苏联作曲家德米特里·卡巴列夫斯基[Dmitri Kabalevsky]在《真理报》写道："我们听到了真正的贝多芬——人文主义思想的伟大领袖——的美和自由，带领我们走过艰难的道路，走向他的理想。"

　　音乐精英们纷至沓来——肖斯塔科维奇、卡巴列夫斯基、哈恰图良、奥伊斯特拉赫父子、基里尔·康德拉欣[Kiril Kondrashin]、年轻的罗斯特罗波维奇[Rostropovich]。俄罗斯演奏家在后台会见了波士顿同行。弗拉基米尔·阿什肯纳齐[Vladimir Ashkenazy]曾回忆，波士顿人的造访是他学徒时代中的巅峰记忆；长期担任叶夫根尼·姆拉文斯基助理指挥的库尔特·桑德林[Kurt Sanderling]后来旋即出国，追求其国际事业。一位后来去了旧金山交响乐团的俄罗斯小提琴家曾回忆道——在波士顿交响乐团，无论是演奏家还是指挥家，排练时都

119

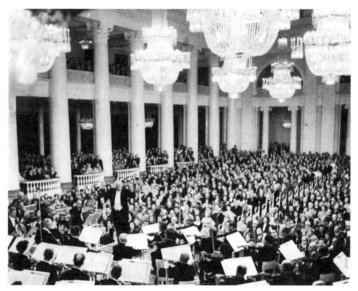

9.1956年9月6日，查尔斯·蒙克在列宁格勒指挥波士顿交响乐团。

穿着敞开的衬衫和宽松的裤子，并在舞台上调音和交谈。此后，艾森豪威尔向波士顿交响乐团致辞，褒奖他们所做的是"加强世界友谊的最有效方法之一"。铁幕确实已经被撕开：不久后，俄罗斯顶级管弦乐作曲家来到了美国，再后来，范·克莱本［Cliburn Van］赢得了莫斯科举行的第一届柴科夫斯基国际音乐比赛冠军。

　　波士顿交响乐团巡演资金直接来自美国中央情报局，但要通过一个巧立名目的"美国文化自由委员会"机构。"钱多得无法花光，"一位前任特工说。无论是对西方乐团，还是苏联乐团而言，"铁幕"消失了。列宁格勒爱乐乐团1956年赴西欧演出，1960年在伦敦演出，1962年在美国演出。1960年，波士顿交响乐团再次进行了为期六周的太平

120

洋之旅, 在日本举办了13场音乐会。日本是一个热衷广播和电视的国家, 渴望获得所有来自西方的音乐, 不久就大量生产雅马哈钢琴和管弦乐器。演奏家们在广岛新建的和平博物馆哭泣, 并直接目睹了1960年5月22日智利大地震后, 海啸对日本造成的破坏。2011年3月, 英国广播公司交响乐团在日本遭遇了地震和海啸, 当时前往横滨的团员们乘坐的巴士正穿过一座吊桥; 随后十场音乐会中的最后四场都取消了, 人们惊魂未定地返回。

由于国内工会问题的困扰, 费城交响乐团曾急盼成为首个访问苏联的乐团, 现在试图寻找下一个机会。1971年, "乒乓外交"在中国成为头条新闻后不久, 尤金·奥曼迪写信给美国总统尼克松, 提议带领他的乐团前往中国。1971年7月, 亨利·基辛格[Henry Kissinger]秘密访问中国, 在1972年总统访华计划中提出该建议。很快, 奥曼迪被中国人和尼克松所接受——尼克松本人也是一位古典乐爱好者, 会弹钢琴。最终, 一架可容纳140人的波音707飞机获准进入中国, 人员包括104名演奏家和机组人员, 以及十几名官员和记者。1973年9月, 乐团在北京和上海举办了六场音乐会, 其曲目由一个委员会决定: 国歌、贝多芬、罗伊·哈里斯[Roy Harris]《第三交响曲》《黄河》钢琴协奏曲等。这场音乐会在可容纳近4000人的北京人民大会堂举行。

121　　　当时中国的文化领导人亲自过问细节, 她坚持用贝多芬的《第五交响曲》代替原计划的《第六交响曲》。由于临时拼凑的乐队分谱不全, 演奏家们只得凭记忆演奏。音乐会间隙, 奥曼迪与兴奋的北京中央乐团队员排练了几分钟; 费城的音乐家们清晨在大街上观看太极拳, 与当地人玩飞盘, 并为学生做了即兴授课。

事实上, 伦敦爱乐乐团和维也纳爱乐乐团在北京的演出比费城爱乐乐团更早。但唯有美国的交响乐团成为新闻焦点。有中国音乐家

说："在当时，听西方古典音乐具有政治意味，也很难找到。但后来乐队来了，我们觉得新的音乐时代即将来临。"

巴勒斯坦和以色列

巴勒斯坦爱乐乐团主要由在以色列埃雷茨[Eretz]的欧洲犹太人组成，自1936年由波兰小提琴家布罗尼斯拉夫·胡贝尔曼[Bronisław Hubermann]创立以来，一直属于一种政治行为。托斯卡尼尼冒险的首演之旅，是给柏林的一记耳光。此后，在以色列登台，成为热衷政治的指挥家们的仪式。为寻求财富和地位，青年时代的伦纳德·伯恩斯坦在初访柏林之后，便亮相于特拉维夫和耶路撒冷。由阿尔伯特·施韦泽[Albert Schweitzer]教导的查尔斯·蒙克，是阿尔萨斯的新教教徒；他于1947年来到特拉维夫，后来又为特拉维夫的曼恩礼堂[Mann Auditorium]举行落成典礼。1968年祖宾·梅塔首次加盟以色列爱乐乐团；1977年，他成为以色列爱乐乐团第一位音乐总监；1981年，梅塔成为终生音乐总监。

战后的耶路撒冷，对瓦格纳是零容忍的。2001年7月，梅塔的密友丹尼尔·巴伦博伊姆[Daniel Barenboim]带领柏林国立管弦乐团[Berlin Staatskapelle Orchestra]在以色列音乐节[Israel Festival]上打破这条长期禁忌。音乐会前，当局要求把《女武神》选段用舒曼和斯特拉文斯基替代。在音乐会结束后，巴伦博伊姆转向观众，提议以《特里斯坦与伊索尔德》序曲作为加演曲目。他说道：

> 不管以色列音乐节是怎么想的，观众席上并非所有人会因为瓦格纳而联想到纳粹。我尊重那些对此感到不安的人。但对那些想听瓦格纳的人来说，加演一曲瓦格纳将是民主的做法。现

122

　　在我想问大家，是否可以演奏瓦格纳了？

随后人们进行了30分钟辩论，一些观众在巴伦博伊姆面前高呼"法西斯"并摔门而出，但多数人留了下来。"如果你因此而愤怒，就朝我来吧，"巴伦博伊姆喊道，"但请不要对乐队和音乐节组委会发火。"巴

10.1999年，在拉马拉的音乐会前，西东合集管弦乐团的首席正在热身练习。

伦博伊姆受到以色列总理沙龙和总统卡察夫的谴责。耶路撒冷市长称这一事件"厚颜无耻、傲慢自大、麻木不仁、手段野蛮",并威胁要禁止以色列人巴伦博伊姆回到耶路撒冷。

1999年,巴伦博伊姆与巴勒斯坦裔美国学者、哥伦比亚大学教授爱德华·萨义德[Edward Said]一道,创建了"西东合集管弦乐团"[West-Eastern Divan Orchestra],这一举措远比加演曲目更具实质意义。乐团名称的灵感源于歌德《西东合集》[*West-östlicher Diwan*]——这是一套十二卷抒情诗,歌颂了与东方的相遇,出版于1819年。乐团位于西班牙塞维利亚,成员包括以色列、阿拉伯、伊朗、土耳其以及一些来自欧洲的年轻音乐家。乐团的章程呼吁成员对当下问题"相互反思"。巴伦博伊姆说:"我们都很清楚,这不是中东问题的解决方案。坦率地说,我们对前来合作的每一个人的政治观点不感兴趣,但是他们的到来,表明军事并非是值得信任的冲突解决办法。"乐团在约旦河西岸的拉马拉亮相时,《耶路撒冷邮报》[*Jerusalem Post*]写道,"有巴伦博伊姆这样的朋友,谁还需要敌人?"巴伦博伊姆坚信:"既然我们现在就能做点什么,为什么还要等政客们来呢?"

123

和平主义与激进时尚

124

格奥尔格·索尔蒂的言行有着强烈的和平主义观点。"我是在战争和革命中成长的。无论如何,这教会我信仰和平。"在1995年联合国成立50周年之际,索尔蒂的世界和平管弦乐团[World Orchestra for Peace]也随之建立,每年举办为期一周的主题音乐会。在谭盾为纪念香港回归祖国而作的《交响曲1997:天地人》中,马友友成为核心人物。萨达姆·侯赛因被推翻后,马友友在肯尼迪中心与巴格达爱乐乐

团一起演奏了福雷为大提琴和管弦乐队而作的《挽歌》。《华盛顿邮报》注意到,听众中有美国总统布什和国务卿鲍威尔,遂将标题定为"甜蜜的宣传之声"。2006年,巴格达交响乐团仅剩不到60名演奏家,排练时没有电,物资短缺,与根本不允许音乐的原教旨主义者不断发生冲突。他们的收入只有几百美元。

2008年,洛林·马泽尔带领纽约爱乐乐团访问了封闭的朝鲜。这是有史以来外国人同时进入朝鲜最多的一次:共400人,包括150名演奏家和助理、80位记者、机组人员和赞助商——为这次旅行人均赞助10万美元。在这一漫长的亚洲巡演计划中,平壤的访问期很短,仅停留48小时,但要比当年费城管弦乐团访问中国更为直观,因为音乐会是通过互联网[美国公共电视网PBS]直播的。台下观众中有近1500名朝鲜听众。

125　马泽尔满怀希望地(也许是天真)说"打开了一扇小门"。白宫新闻秘书则针锋相对地为之辩解,"这只是一场音乐会而已,不是外交颠覆",国务卿赖斯(也是出色的古典钢琴家)说,"千万不要得意忘形,以为朝鲜人马上会去听德沃夏克了。"诺曼·莱布雷希特认为这次访问"毫无成果"。2009年,纽约爱乐乐团一鼓作气,继续前往河内,途中在中国停留。查尔斯·雷克斯[Charles Rex]是纽约交响乐团的小提琴演奏家,曾在费城管弦乐团工作过。他经历了中国和平壤的巡回演出。雷克斯对他在新中国看到的变化倍感惊讶,认为"我们可能对中国社会开放方面发挥了一小点作用。"

有人杜撰出"激进时尚"一词,专指伦纳德·伯恩斯坦。汤姆·沃尔夫[Tom Wolfe]在《纽约》杂志上用"莱尼家的派对"[That Party at Lenny's],来抨击伯恩斯坦1970年在公园大道顶层公寓举行的一场为黑豹党募捐的音乐会。在管弦乐史上,几乎找不到有人能像伯恩斯坦

那样，在个人身份和至高的音乐地位方面如此痛苦。他在哈佛大学受教育，在富兰克林·罗斯福的自由主义时代成长；在科普兰及其激进的政治与社会观点影响下，他将指挥台改装成讲道坛。1946年，巴勒斯坦爱乐乐团曾请求他留下来，因为他会说希伯来语，并且他完全支持犹太复国主义；在1948年战争期间，他领导该乐团两个月，举办了35场音乐会。在纽约，他因二十世纪六十年代的暗杀事件疲于奔命。他对里根政府的一切都充满愤懑。1971年9月的"水门事件"录音带中亦有他的声音，当时他接受杰奎琳·肯尼迪［Jacqueline Kennedy］的委托，为肯尼迪中心落成典礼创作了《弥撒》。在安保人员的提示下，总统尼克松才知道这部作品的反战主题，故而未去参加首演。在随后的汇报中，他得知伯恩斯坦演出后站在舞台上哭泣，亲吻看到的每个人，"包括那个大个子黑人"（编舞家阿尔文·艾利［Alvin Ailey］）。尼克松回答说："真令人作呕。"

1980年，伯恩斯坦在约翰·霍普金斯大学一场毕业典礼上演讲，要求毕业生们"拿出想象力，把自己从冷战的氛围中解放出来。二十世纪八十年代已到来，但仍有边境的扩张、壁垒、围墙、通行证、种族以及地方分裂和再分裂。"在1986年为哈佛大学准备的演讲《战争时期的真相》中，伯恩斯坦继续阐述了这一主题，他的笔记上潦草地写着："敌人已经过时了。"他还以坚定的行动证明自己的理论——1985年，为纪念原子弹爆炸40周年，他带领欧盟青年管弦乐团前往雅典、广岛、布达佩斯和维也纳等具有象征意义的地方演出。1989年12月，伯恩斯坦指挥了推倒柏林墙的庆典音乐会，圣诞节当天演奏了贝多芬《第九交响曲》，但用"Freiheit"（自由）代替了原本"Freude"（喜悦）的歌词。音乐家均来自德国和当初将柏林一分为二的四个占领国。伯恩斯坦四十多年来的各种特立独行，尽管并非事事出于理智，但都是

126

发自内心。

迈克尔·斯坦伯格［Michael Steinberg］后期作品的核心主题——音乐是爱的代理人——表达了含蓄的和平观。他写道，音乐"就像任何重要的爱的伴侣一样，是一种强烈的需要，有时甚至是无奈的、耗费心力的需要。""它的能力几乎是无限的，而且……它给予我们的总是和我们付出的一样多。"有音乐会观众问道——我们来此的意义何在，他答道：

> 我们来到这里，是因为音乐。作为一种职业和工作，音乐尽管难于确切描述世界规则，但不要忘记，在音乐之海的漩涡中，同样洋溢着诸如专注、倾听、冥想、反思、怀念、智慧、欢欣、痛苦、愉悦、心灵、头脑、精神等字眼。是的，精神的升华是最终的回报，是在我们学会从感官、头脑和心灵中获取滋养之后的馈赠。我们之所以在这里，正如弗里德里希·尼采所说，"没有音乐，生活将是一个错误。"

127

结语：

公民教育

"管弦乐队已死。"欧内斯特·弗莱施曼和其他人一样，为维持乐
团生计付出了很多努力，他在1987年克利夫兰音乐学院毕业典礼演讲
中，试图阐明这一点。(用类似修辞手法的人还有皮埃尔·布列兹"烧
尽歌剧院"、米尔顿·巴比特[Milton Babbitt]"没人管你听不听"——
《高保真》杂志修改了原本枯燥的标题。)"音乐家社区万岁，"弗莱
施曼以白日梦的方式，想象出一个公民音乐乌托邦，在此乐队完全融
入日常生活之中。如今，原本可以选购的24场和36场的周末音乐会，
已缩减为链接到脸书网站上的室内乐曲目试听列表。

约瑟夫·霍洛维茨[Joseph Horowitz]也对乐队生存情况忧心忡
忡：应重新限定现金流，减少音乐家和音乐会的供给量，调整多条战
线策略。他认为，重新定义交响音乐季"可能意味着要采取太平洋交
响乐团'柴科夫斯基肖像'之类的商业模式，意味着音乐家需要进入
旧城区学校，意味着要与当地博物馆和大学进行合作。"

另一方面，文化死亡的宣言不仅单调，而且乏味，"音乐(电影、民
主)死了"之类的话语既病且妖，不负责任。亚历克斯·罗斯对这种表

述提出了抗议："古典音乐"已经被定义为某种专用的、排他的和无关痛痒的东西，而"艺术音乐"或"好的/伟大的音乐"等字眼，在当下衡量音乐趣味仅限于歌曲播放列表的世界里，也背负着同样的包袱。最终他指出，音乐的确正在消亡。

管弦乐团渴望重生。市镇企业需要它。在克利夫兰，尽管问题重重，但乐团仍"几乎像教堂一样"，于是人们萌发了将乐团送到"阳光地带"［Sunbelt］，并每年在那里常驻的想法。(佛罗里达的一位博客作者曾把该团的首场音乐季说成是"烤栗子"。)尽管坏消息不断，底特律和费城似乎还能应付。作曲家约翰·亚当斯警告说，管弦乐和歌剧——这两种他最擅长的领域——并不需要永远成为创作的主流，事实上早已不是。但在交响音乐厅上演的重要新作，仍然是衡量市民生活真实可信的标准。"与你演奏的音乐有关……与如何融入社会有关"，在被问及成功秘诀时，纽约爱乐乐团首席执行官黛博拉·博尔达如是告诉记者。

"寻找音乐会"网［bachtrack.com］曾列出了一个月内175个世界主流音乐厅的500场音乐会清单。在伦敦有50多场，纽约则有25场左右：概言之，每晚都有一二场重要音乐活动。这些数字可能意味着交响乐正从过去的幸福岁月中衰落——确定其准确性并非易事——但活力依然强劲。

从参与管弦乐活动的年轻人数量来看，老年听众的情况也不完全正确。欧盟青年管弦乐团成立于1978年，由每年从4000人中选出的14至24岁的学生组成。1986年，乐团创始人克劳迪奥·阿巴多又建立了维也纳古斯塔夫·马勒青年管弦乐团［Gustav Mahler Jugendorchester］，强调要给共产主义国家的演奏者提供机会。新成立的洛杉矶青年管弦乐团［Los Angeles Youth Orchestra］打算像贫困

130

的委内瑞拉"音乐救助体系"[El Sistema]所做的那样，深入南加州广袤地带。在委内瑞拉，有十几个乐团为上万人演奏。其中最主要的是西蒙·玻利瓦尔青年管弦乐团[Simon Bolivar Youth Orchestra]，他们在爱丁堡音乐季和逍遥音乐会上演奏，杜达梅尔在此一举成名。迈克尔·蒂尔森·托马斯的新世界交响乐团[New World Symphony Orchestra]和"油管交响乐团"也诞生了一批当下时兴之作。

在寻找优秀交响作品的过程中，青年音乐家为人们提供了强大的"解毒剂"，抵御了廉价的流行文化模式，为音乐作品的未来给出了乐观理由。在2011年超级碗橄榄球决赛的星期日[Superbowl Sunday]，因为球迷的原因，交响乐团音乐会被特意延迟。那天下午，从达拉斯传来的悦耳音乐不多——只有嘲哳难听的《星条旗永不落》从穿着红白蓝制服的人潮中隐现；从推特的评论可见，这一天的中场秀令人深恶痛绝。（比赛入场券的面值也是如此，票面价值有500美元、2000美元，甚至更高；一段32秒的广告要价300万美元；而入场券在这个国家男女老少手中，转手价格为49美元。）一小时后，我以5到25美元的优惠价格，成为数百人中的一员，聆听了勃拉姆斯《二重协奏曲》和西贝柳斯《第七交响曲》。几乎在场的每个人都是第一次听到西贝柳斯现场音乐会。有一群大学生，大约一半年龄在25岁以下，一半在25岁以上，聚在一个角落里进行热烈的问答。大厅里，人们逗留了将近45分钟，颇有见识地谈论着所听到的音乐。大学教务长是一个哈佛/牛津式的人，对指挥家传承了如指掌，并能精准推荐最佳录音，他也是最后离开的人之一，显然对音乐会很满意。在那里，一切生机勃勃。

参考文献

Chapter 1

Alan Rich, "Will Mehta Matter?" *New York*, August 28, 1978, 93.

Leonard Slatkin: press conference September 23, 2009, described in "Change Is in the Air," Detroit Symphony Orchestra weblog (blog. dso.org), September 24, 2009.

Charles Burney, *The Present State of Music in France and Italy: or, The Journal of a Tour Through Those Countries, Undertaken to Collect Materials for a General History of Music*, 2nd ed. (Oxford: T. Beckett, 1773), 336.

Charles de Brosses, writing from Venice to M. de Blancey in August 1739, widely quoted in English beginning with Marc Pincherle, *Vivaldi: Genius of the Baroque* (New York: W. W. Norton, 1957), 19.

Dr. Burney on Pagin: Burney, 44.

"Soberly, modestly, quietly." Contract between Prince Nikolaus Esterházy and the flutist Franz Sigl, April 1781, cited by H. C. Robbins Landon, "Haydn and Eighteenth-Century Patronage," Tanner Lectures on Human Values, Clare Hall, Cambridge University, February 25–26, 1983 (www.tannerlectures.utah. edu), 161.

On the Mannheim Orchestra: Christian Friedrich Schubart, writing in about 1780 (*Ideen zu einer Aesthetik der Tonkunst*), quoted by Richard Taruskin in *Music in the Seventeenth and Eighteenth Centuries* (New York: Oxford University Press, 2009), 506.

"I am Salomon from London." Recounted by Albert Christoph Dies in his biography of Haydn (1810), quoted by Jens Peter Larsen, *Haydn* (New York: W. W. Norton, 1997), 59.

Haydn's appearance in London: Burney, describing Haydn's concert
of March 11, 1791; "Sixteen Concerts in a Week," both quoted by
Simon McVeigh, *Concert Life in London from Mozart to Haydn*
(Cambridge: Cambridge University Press, 2006), 1–2.

Coachmen and their horses: [London] Philharmonic Society program,
May 1, 1826.

Beethoven's genius: Prince Nicolas Galitzin to Beethoven, April 8,
1824, praising the *Missa solemnis*, quoted by Beethoven's secretary
Anton Schindler in *Beethoven As I Knew Him*, ed. Donald
W. MacArdle (1966; rpt. New York: Dover, 1996), 302.

Higginson to Boston Symphony orchestra manager Charles Ellis,
(1905), quoted by Joseph Horowitz in *Classical Music in America:
A History of Its Rise and Fall* (New York: W. W. Norton, 2005), 76.

Virgil Thomson, "Bigger Than Baseball," *New York Herald Tribune*,
1953, in *Virgil Thomson: A Reader: Selected Writings, 1924–1984*,
ed. Richard Kostelanetz (New York: Routledge, 2002), 61–64.

Chapter 2

Society of British and Foreign Musicians described by George Grove
in the first and subsequent editions of his *Dictionary of Music and
Musicians*, vol. 4 (London, 1890), 544.

On Doriot Anthony Dwyer: "Boston Picks a Woman," *Time* magazine,
October 13, 1952; *Springfield Morning Union*, October 20, 1952;
Boston Globe, October 12, 1952.

On Orin O'Brien: "Orchestras: Ladies' Day," *Time*, December 9, 1966.

"Musical Misogyny (*Musikalische Misogynie*): An Interview of the
Vienna Philharmonic by the West German State Radio," February
13, 1996, a transcription and translation of the broadcast by William
Osborne, osborne-conant.org, quoting Roland Girtler, Viennese
sociologist; Dieter Flury, flute; and Helmut Zehetner, violin.

"After 70 Years, Philadelphia Symphony Hires First Blacks," *Jet*,
October 29, 1970.

Mike Lewin, "All Recording Stops Today / Disc Firms Sit Back, Public's
Next Move / Government May Step In; Threat of CIO Seen; Several
Months' Record Supply on Hand," *DownBeat* 9/15 (August 1, 1942).

David Frum, "Detroit's Symphony Goes with Big Labor," frumforum.
com, February 19, 2011.

International Conference of Symphony and Opera Musicians,
"Charlotte Ratifies 4-Year Modified and Extended Agreement,"
settlement bulletin, November 30, 2009.

Michael H. Hodges, "DSO Patrons, Politicians Disappointed by Season Cancellation / Negotiations are Over," *Detroit News*, February 20, 2011, quoting Maria Eliason ("a piano teacher in Grosse Pointe Park and season ticket holder for 15 years").

Andrew Stewart, "Brazilian Orchestra in Bitter Jobs Dispute," *Classical Music*, April 5, 2011.

Hilary Burrage, "Orchestral Salaries in the UK," *Dreaming Realist* weblog (dreamingrealist.co.uk), November 5, 2007.

Kim Ode, "Shadows & Light," interview of Jorja Fleezanis and Michael Steinberg, *Minneapolis StarTribune*, June 12, 2009.

Chapter 3

Andrew Carnegie, address May 13, 1890, quoted in *Carnegie Hall Then and Now*, brochure (New York: Carnegie Hall Archives, 2010), 1.

Leo Beranek, *Riding the Waves: A Life in Sound, Science, and Industry* (Cambridge, MA: MIT Press, 2008), x.

Marin Alsop, quoted in Tom Manoff, "Do Electronics Have a Place in the Concert Hall? Maybe," *New York Times*, March 31, 1991.

David Ng, "Frank Gehry Remembers L. A. Philharmonic's Ernest Fleischmann," *Los Angeles Times*, June 14, 2010.

Ernest Fleischmann, "Who Runs Our Orchestras and Who Should?" *High Fidelity / Musical America* 19/1 (January 1969):59.

Mark Swed, "The 'Rite' Springs to Life Under Salonen's Baton: An Electric Performance by the Los Angeles Philharmonic and Its Director Is Rapturously Received in Paris," *Los Angeles Times*, October 3, 1996; cited by James S. Russell in "Project Diary: The Story of How Frank Gehry's Design and Lillian Disney's Dream Were Ultimately Rescued to Create the Masterful Walt Disney Concert Hall," *Architectural Record* 191/11 (November 2003): 135–51.

Chapter 4

Samuel Rosenbaum quotation and "They create money where none exists," Helen M. Thompson, *Handbook for Symphony Orchestra Women's Associations* (Vienna, VA: American Symphony Orchestra League, 1963), 5.

"Chain-Store Music," *Time*, February 6, 1939.

"The Ford Foundation: Millions for Music—Music for Millions," *Music Educators Journal* 53/1 (September 1956): 83–86 (84).

"Elephant Task Force." Andrew W. Mellon Foundation Orchestra Forum, *A Journey Toward New Visions for Orchestras, 2003–2008: A Report by the Elephant Task Force*, April 2008.

Deborah Borda, "Drawn to the Music," *New York Times*, April 10, 2010.

The Wolf Organization, Inc., *The Financial Condition of Symphony Orchestras, part I: The Orchestra Industry, June 1992* (Washington, DC: American Symphony Orchestra League, 1992), with responses included in the appendix. Peter Pastreich's response constitutes Appendix D.

Chapter 5

Hector Berlioz, letter to Théodore Ritter, [July 4], 1855, in *Correspondance générale* V, ed. Hugh J. Macdonald and François Lesure (Paris: Flammarion, 1989), 124.

Mendelssohn as remembered by Eduard Devrient, in *My Recollections of Felix Mendelssohn-Bartholdy, and His Letters to Me*, trans. Natalia MacFarren (London: Richard Bentley, 1869), 60.

Leopold Stokowski, in an anecdote widely, and variously, recounted, including by Jeremy Siepmann, "The History of Direction and Conducting," in *The Cambridge Companion to the Orchestra*, ed. Colin Lawson (Cambridge: Cambridge University Press, 2003), 124.

Thomas Beecham, in Eileen Miller, *The Edinburgh International Festival, 1947–1996* (Aldershot, Hants.: Ashgate, 1996), 19.

"Now we can play without ulcers." G. Y. Loveridge, "Munch, New Conductor, Brings Joy to the Boston Symphony," *Providence Sunday Journal*, January 29, 1950.

Alex Ross, "The Anti-Maestro: Esa-Pekka Salonen at the Los Angeles Philharmonic," *Listen to This* (New York: Farrar, Straus and Giroux, 2010), 103.

Chapter 6

"Lasting value, links to tradition, individuality, and familiarity." Peter Burkholder, "The Twentieth Century and the Orchestra as Museum," in *The Orchestra: Origins and Transformations*, ed. Joan Peyser (New York: Scribner's, 1986; rpt. Milwaukee: Hal Leonard, 2006), 413.

"Louvre of Music." Antoine Elwart, *Histoire de la Société des Concerts du Conservatoire Impérial de Musique* (Paris: Castel, 1860), 287.

Lawrence Kramer, *Why Classical Music Still Matters* (Berkeley:
University of California Press, 2007), 12.

Chapter 7

Berlioz on Beethoven's "Eroica" Symphony (*Revue et Gazette musicale*,
April 9, 1837), trans. mine, but see also *Hector Berlioz, A Critical
Study of Beethoven's Nine Symphonies* (1913; rpt. Urbana:
University of Illinois Press, 2000), 44.
Schumann on Berlioz's *Fantastique: Neue Zeitschrift für Musik* 3
(1835), in installments July 3–August 14, best trans. as "Robert
Schumann: A Symphony by Berlioz," in *Hector Berlioz, Fantastic
Symphony: An Authoritative Score, Historical Background,
Analysis, Views and Comments*, ed. Edward T. Cone (New York:
W. W. Norton, 1971), 220–48. On Brahms: "Neue Bahnen," *NzfM*
39/18 (October 28, 1853), trans. in *Robert Schumann, On Music
and Musicians*, ed. Konrad Wolff, trans. Paul Rosenfeld (New
York: Pantheon, 1946), 253–54.
Debussy, "Impressions of the *Ring* in London," *Gil Blas*, June 1, 1903,
as trans. in *Debussy on Music*, ed. François Lesure, trans. Richard
Langham Smith (Ithaca, NY: Cornell University Press, 1977), 203.
Virgil Thomson, "Conservative Institution" (*New York Herald Tribune*,
1947), in *Virgil Thomson, A Reader: Selected Writings, 1924–1984*,
ed. Richard Kostelanetz (New York: Routledge, 2002), 57.
David Cairns, "Karajan the Conqueror" (*London Sunday Times*, 1958),
in *Responses* (1973; rpt. New York: Da Capo, 1980), 165.
Virgil Thomson, "The Appreciation-racket," subchapter of "Why
Composers Write How" (*New York Herald Tribune*, 1939, rev.
1962), in *Virgil Thomson: A Reader*, 32.
Theodor W. Adorno, "Analytical Study of the *NBC Music Appreciation
Hour*," *Musical Quarterly* 78 (1994): 327.
Richard Taruskin, "Resisting the Ninth," in *Text and Act: Essays on
Music and Performance* (New York: Oxford University Press,
1995), 245.
Michael Steinberg, "Why We Are Here," in *For the Love of Music:
Invitations to Listening*, with Larry Rothe (New York: Oxford
University Press, 2006), 238.
Michael Steinberg, "Bernstein's 'Kaddish' in Premiere Here," *Boston
Globe*, February 1, 1964.
Robert Spano to the *Atlanta Journal-Constitution*, May 21, 2007;
quoted by Henry Fogel, "Trouble in Atlanta: The *Atlanta*

Journal-Constitution Situation," *On the Record/ArtsJournal* weblog (artsjournal.com/ontherecord), May 30, 2007.

Alan Rich to Laura Stegman, April 8, 2008, as reported by Kevin Roderick, "Alan Rich Out as Weekly Critic," *LA Observed* weblog (laobserved.com), April 9, 2008.

Daniel J. Wakin, "Newspapers Trimming Classical Critics," *New York Times*, June 9, 2007.

Susan McClary, "Getting Down Off the Beanstalk," *Minnesota Composers Forum Newsletter*, January 1987; considerably softened in *Feminine Endings* (Minneapolis: University of Minnesota Press, 1991), 128.

Alan Rich, "Gustav, Gustavo, Buon Gusto," *So I've Heard* weblog (soiveheard.com), October 23, 2009.

Box 7.1 New York *Musical Courier*, November 9, 1904, in Nicolas Slonimsky, *Lexicon of Musical Invective: Critical Assaults on Composers Since Beethoven's Time* (1953, rpt. New York: W. W. Norton, 2000), 120.

Chapter 8

"Here, finally, was real music." Piero Coppola, *Dix-sept ans de musique à Paris, 1922–39* (Lausanne: F. Rouge & Cie, 1944; rpt. Paris: Slatkine, 1982), 60.

Walter Legge quoted by Norman Lebrecht, *Who Killed Classical Music?: Maestros, Managers, and Corporate Politics* (Secaucus, NJ: Carol Publishing, 1997), 303.

Boston Symphony Orchestra concert programs, January 1935, in James H. North, *Boston Symphony Orchestra: An Augmented Discography* (New York: Scarecrow, 2008), 8.

"Another Beethoven cycle." Lebrecht, *Who Killed Classical Music?*, 317.

Chapter 9

Richard Strauss on Mahler, marginalia in a copy of Alma Mahler's memoirs (1940); quoted by Henry-Louis de La Grange, *Gustav Mahler: Vienna: Triumph and Disillusion (1904–1907)* (Oxford: Oxford University Press, 1995), 198.

"I have never before heard Beethoven's Ninth like that." Gustav Altmann in the *Strassburger Post*, May 27, 1911; quoted by La Grange, *Mahler: Triumph and Disillusion*, 202.

"Weapons stayed in their cases." *Le Courrier musical*, April 1917, 209.

Dwight D. Eisenhower, letter to Henry B. Cabot (chairman, Boston
 Symphony Orchestra), September 28, 1956; pub. in "Eisenhower
 Lauds Boston Symphony," *New York Times*, October 6, 1956.
"We couldn't spend it all." Frances Stonor Saunders, *Who Paid the
 Piper? The CIA and the Cultural Cold War* (London: Granta, 1999),
 105; her source was Gilbert Greenway.
Xiyun Yang, "U.S. Orchestra Performs in China, in Echoes of 1973,"
 New York Times, May 7, 2010.
Daniel Barenboim and Wagner in Israel: "Despite what the Israel Festival
 believes," quoted by Ewen MacAskill (in Jerusalem), "Barenboim Stirs
 up Israeli Storm by Playing Wagner," *Guardian*, July 9, 2001. Other
 quotes in Joel Greenberg, "Playing a Bit of Wagner Sets Off an Uproar
 in Israel," *New York Times*, July 9, 2001. "We all know very well this is
 not going to solve the problems of the Middle East," in "As the Cycle
 of Violence Escalates, Barenboim Takes His Arab-Israeli Orchestra to
 Play for Peace," *Independent*, August 22, 2003.
Georg Solti, interview Geneva 1995 at a concert of the World Orchestra
 for Peace, worldorchestraforpeace.com (with video).
Philadelphia Orchestra in Pyongyang. "Opening a little door"; Dvořák
 in North Korea: quoted by Thomas Omestad, "The New York
 Philharmonic Tries to Strike the Right Notes in North Korea," *U.S.
 News & World Report*, February 26, 2008. "Not a diplomatic coup":
 Dana Perino (White House press secretary), quoted by Daniel J.
 Wakin, "North Koreans Welcome Symphonic Diplomacy," *New York
 Times*, February 27, 2008. Norman Lebrecht, "Some Good News
 Comes from the New York Philharmonic," *Slipped Disc/ArtsJournal*
 weblog (artsjournal.com/slippeddisc), January 12, 2009.
Charles Rex, "Musings on the New York Philharmonic's North Korean
 Concert," polyphonic.org, March 20, 2008.
Alex Ross, "Bernstein in the Nixon Tapes," *New Yorker*, August 11, 2009.
 Leonard Bernstein, "Commencement Speech at Johns Hopkins," May
 30, 1980, at leonardbernstein.com; "Truth in a Time of War" (1986)
 introduced by Carol J. Oja and Mark Eden Orowitz ("Something
 Called Terrorism"), *American Scholar* 77/4 (September 2008): 71–79.
"Musical heaven is attainable." Steinberg, "Why We Are Here," 242.

Conclusion

Ernest Fleischmann, "The Orchestra Is Dead; Long Live the
 Community of Musicians," address given at the commencement
 exercises of the Cleveland Institute of Music, May 16, 1987.

Joseph Horowitz, "Looking Beyond the Cleveland Strike," *The Unanswered Question/ArtsJournal* weblog (artsjournal.com/uq), January 23, 2010.

Deborah Borda, quoted by Daniel J. Wakin, "Philharmonic President Is to Depart, as Music World Changes," *New York Times*, September 27, 2010.

延伸阅读

General works on the orchestra

Carse, Adam. *The Orchestra from Beethoven to Berlioz: A History of the Orchestra in the First Half of the Nineteenth Century*. Cambridge: Heffer & Sons, 1948.

Carse, Adam. *The Orchestra in the Eighteenth Century*. Cambridge: Heffer & Sons, 1940.

Lawson, Colin, ed. *The Cambridge Companion to the Orchestra*. Cambridge: Cambridge University Press, 2003.

Peyser, Joan, ed. *The Orchestra: Origins and Transformations*. New York: Scribners, 1986 (rpt. as *The Orchestra: A Collection of 23 Essays on Its Origins and Transformations*, Milwaukee, WI: Hal Leonard, 2006).

Spitzer, John, and Neal Zaslaw. *The Birth of the Orchestra: History of an Institution, 1650–1815*. New York: Oxford University Press, 2004.

Spitzer, John, and Neal Zaslaw. "Orchestra," in *Grove Music Online* (*oxfordmusiconline.com*).

Orchestras and philharmonic societies

Ardoin, John. *The Philadelphia Orchestra: A Century of Music*. Philadelphia: Temple University Press, 1999.

Cooper, Jeffrey. *The Rise of Instrumental Music and Concert Series in Paris: 1828–1871*. Ann Arbor, MI: UMI Research Press, 1983.

Ehrlich, Cyril. *First Philharmonic: A History of the Royal Philharmonic Society*. Oxford: Clarendon Press, 1995.

Hart, Philip. *Orpheus in the New World: The Symphony Orchestra as an American Cultural Institution*. New York: W. W. Norton, 1973.

Holoman, D. Kern. *The Société des Concerts du Conservatoire, 1828–1967*. Berkeley: University of California Press, 2004.

Horowitz, Joseph. *Classical Music in America: A History of Its Rise and Fall*. New York: W. W. Norton, 2005.

Koury, Daniel J. *Orchestral Performance Practices in the Nineteenth Century: Size, Proportions, and Seating*. Ann Arbor, MI: UMI Research Press, 1986.

Levine, Lawrence W. *Highbrow/Lowbrow: The Emergence of Cultural Hierarchy in America*. Cambridge, MA: Harvard University Press, 1988.

McVeigh, Simon. *Concert Life in London from Mozart to Haydn*. Cambridge: Cambridge University Press, 2006.

Rosenberg, Donald. *The Cleveland Orchestra Story: "Second to None."* Cleveland: Gray & Company, 2000.

Rothe, Larry. *Music for a City, Music for the World: 100 Years with the San Francisco Symphony*. San Francisco: Chronicle Books, 2011.

Shanet, Howard. *Philharmonic: A History of New York's Orchestra*. New York: Doubleday, 1975.

Stewart, Andrew. *The LSO at 90: From Queen's Hall to the Barbican Centre*. London: London Symphony Orchestra, 1994.

Labor and management

Ayer, Julie. *More Than Meets the Ear: How Symphony Musicians Made Labor History*. Minneapolis, MN: Syren Book Co., 2005.

Seltzer, George. *Music Matters: The Performer and the American Federation of Musicians*. Metuchen, NJ: Scarecrow, 1989.

Venues

Beranek, Leo. *Concert Halls and Opera Houses: Music, Acoustics, and Architecture*. 2nd ed. New York: Springer Verlag, 2004.

Beranek, Leo. *Riding the Waves: A Life in Sound, Science, and Industry*. Cambridge, MA: MIT Press, 2008.

Jaffe, Lee, J. Christopher Jaffe, and Leo L. Beranek. *The Acoustics of Performance Halls: Spaces for Music from Carnegie Hall to the Hollywood Bowl*. New York: W. W. Norton, 2010.

Thompson, Emily. *The Soundscape of Modernity: Architectural Acoustics and the Culture of Listening in America, 1900–1933*. Cambridge, MA: MIT Press, 2002.

Money

Baumol, William J., and William G. Bowen. *Performing Arts: The Economic Dilemma; A Study of Problems Common to Theater, Opera, Music, and Dance*. New York: Twentieth Century Fund, 1966.

Lebrecht, Norman. *Who Killed Classical Music?: Maestros, Managers, and Corporate Politics*. Secaucus, NJ: Carol Publishing, 1997.

Conducting and conductors

The Art of Conducting: Great Conductors of the Past. Hamburg: Teldec Video, 1994.

Bamberger, Carl. *The Conductor's Art*. New York: Columbia University Press, 1965.

Bowen, José, ed. *The Cambridge Companion to Conducting*. Cambridge: Cambridge University Press, 2003.

Charry, Michael. *George Szell: A Life of Music*. Urbana: University of Illinois Press, 2011.

Galkin, Elliott W. *A History of Orchestral Conducting in Theory and Practice*. Stuyvesant, NY: Pendragon, 1988.

Heyworth, Peter. *Otto Klemperer: His Life and Times*. 2 vols. Cambridge: Cambridge University Press, 1983–1996.

Holden, Raymond. *The Virtuoso Conductors: The Central European Tradition from Wagner to Karajan*. New Haven, CT: Yale University Press, 2005.

Holoman, D. Kern. *Charles Munch*. New York: Oxford University Press, 2012.

Horowitz, Joseph. *Understanding Toscanini: A Social History of American Concert Life*. Berkeley: University of California Press, 1994.

Kenyon, Nicholas. *Simon Rattle: From Birmingham to Berlin*. Rev. ed. London: Faber & Faber, 2001.

Lebrecht, Norman. *The Maestro Myth: Great Conductors in Pursuit of Power*. London: Simon & Schuster, 1991.

Repertoire

Kramer, Lawrence. *Why Classical Music Still Matters*. Berkeley: University of California Press, 2009.

Lawson, Colin, and Robin Stowell. *The Historical Performance of Music: An Introduction*. Cambridge: Cambridge University Press, 1999.

Ross, Alex. *Listen to This*. New York: Farrar, Straus & Giroux, 2010.

Ross, Alex. *The Rest Is Noise: Listening to the Twentieth Century*. New York: Farrar, Straus & Giroux, 2007.

Taruskin, Richard. *Text and Act: Essays on Music and Performance*. New York: Oxford University Press, 1995.

Weber, William. *Music and the Middle Class: The Social Structure of Concert Life in London, Paris, and Vienna Between 1830 and 1848*. Aldershot, Hants: Ashgate, 2004.

Program notes

Steinberg, Michael. *Choral Masterworks: A Listener's Guide*. New York: Oxford University Press, 2005.

Steinberg, Michael. *The Concerto: A Listener's Guide*. New York: Oxford University Press, 1998.

Steinberg, Michael. *The Symphony: A Listener's Guide*. New York: Oxford University Press, 1995.

Tovey, Donald Francis. *Essays in Musical Analysis*. London: Oxford University Press, 1935–1939.

Criticism

Cairns, David. *Responses: Musical Essays and Reviews*. Rev. ed. New York: Da Capo, 1980.

Debussy, Claude. *Debussy on Music: The Critical Writings of the Great French Composer Claude Debussy*. Edited by François Lesure. Translated by Richard Langham Smith. New York: Knopf, 1977.

Hanslick, Eduard. *Hanslick's Music Criticisms*. Edited by Henry Pleasants. New York: Dover, 1988.

Schumann, Robert. *Schumann on Music: A Selection from the Writings*. Edited by Henry Pleasants. Annotated ed. New York: Dover, 1988.

Thomson, Virgil. *Virgil Thomson: A Reader: Selected Writings, 1924–1984*. Edited by Richard Kostelanetz. New York: Routledge, 2002.

Recordings

Lebrecht, Norman. *Maestros, Masterpieces, and Madness: The Secret Life and Shameful Death of the Classical Record Industry*. London: Allen Lane, 2007. Published in the United States as *The Life and Death of Classical Music: Featuring the 100 Best and 20 Worst Recordings Ever Made*. New York: Anchor, 2007.

Orchestras and politics

Kraus, Richard Curt. *Pianos and Politics in China: Middle-Class Ambitions and the Struggle over Western Music.* New York: Oxford University Press, 1989.

Saunders, Frances Stonor. *The Cultural Cold War: The CIA and the World of Arts and Letters.* New York: New Press, 2000.

Seldes, Barry. *Leonard Bernstein: The Political Life of an American Musician.* Berkeley: University of California Press, 2009.

Steinberg, Michael, and Larry Rothe. *For the Love of Music: Invitations to Listening.* New York: Oxford University Press, 2006.

Taubman, Howard. *The Symphony Orchestra Abroad.* Vienna, VA: American Symphony Orchestra League, 1970.

索引 [1]

A

Aaron Copland Fund for Music, 83 阿伦·科普兰音乐基金会

Abbado, Claudio, 44, 52, 70, 72, 130 阿巴多, 克劳迪奥

Abendroth, Hermann, 116 阿本德罗特, 赫尔曼

Academy of Music [Philadelphia], 16, 42, 111 音乐学院(费城)

Academy of St. Martin-in-the-Fields, 84 圣马丁学院乐队

Adams, John [composer], 88, 129 亚当斯, 约翰(作曲家)

City Noir, 82–83《城市之夜》

Nixon in China, 87《尼克松在中国》

Slow Ride in a Fast Machine, 87《快速机器之旅》

Adès, Thomas: *Polaris*, 43 阿戴斯, 托马斯《北极星》

Adorno, Theodor, 93, 187 阿多诺, 西奥多

Ailey, Alvin, 125 艾利, 阿尔文

Albert Hall [London], 43 阿尔伯特音乐厅(伦敦)

Allen, Sanford, 25 艾伦, 桑福德

Allgemeine musikalische Zeitung, 7《大众音乐报》

Alsop, Marin, 40, 72 奥尔索普, 马林

1.此表所附均系原著页码, 即中译本页边码。

L

S

Y

Z